Alice Inspiration
Copyright © 2017 Instituto Monsa de ediciones

Editor, concept, and project director
Anna Minguet

Project's selection, design and layout
Carolina Amell (Monsa Publications)
Cover design
Carolina Amell (Monsa Publications)
Introduction and text edition
Monsa Publications
Translation by SomosTraductores

Cover image by Nicoletta Ceccoli
Back cover by David Salamanca

INSTITUTO MONSA DE EDICIONES
Gravina 43 (08930)
Sant Adrià de Besòs
Barcelona (Spain)
Tlf. +34 93 381 00 50
www.monsa.com
monsa@monsa.com

Visit our official online store!
www.monsashop.com

Follow us!
Facebook: @monsashop
Instagram: @monsapublications

ISBN: 978-84-16500-54-3
D.L. B 11807-2017
Printed by Cachiman

BY CAROLINA AMELL

ALICE
·inspiration·

monsa

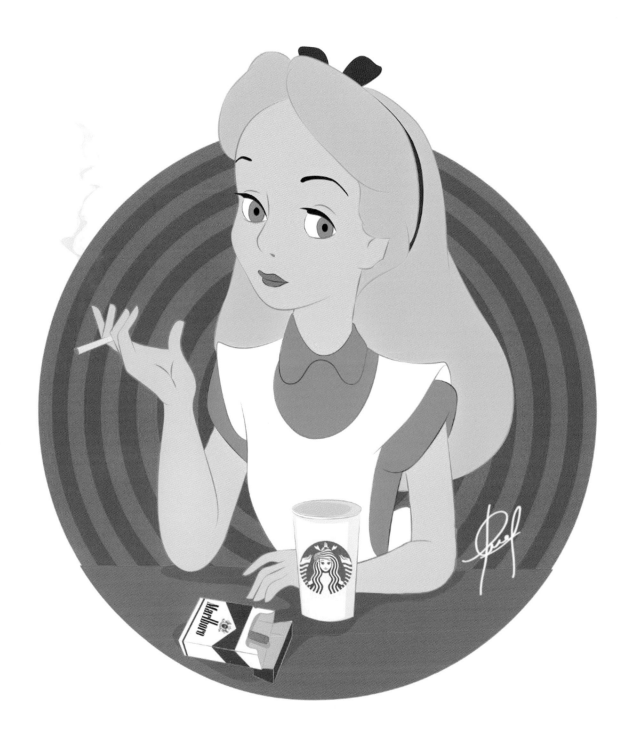

· INTRO ·

Who has not read, heard of or seen Alice's Adventures in Wonderland? Who could forget that innocent, smart little girl who lets her imagination fly her into a world of colour, quirky characters and exciting adventures?

Alice was created by British mathematician, photographer and writer Lewis Carroll, inspired by the daughter of some friends. Carroll fantasised about taking the child to a parallel-reality world which he called "Wonderland".

Alice has inspired movies, songs, video games and all kinds of books.

The book is a tribute to this fanciful girl and all the friends she meets along the way, including the White Rabbit, the Cheshire Cat and the Mad Hatter. Each character shines in its own right and reveals its unique personality in each encounter with Alice.

28 illustrators offer us a personal version of each character, revealing something more of their art and trend.

Have a happy, creative journey to wonderland! :)

¿Quién no ha leído, escuchado o visto a "Alice's Adventures in Wonderland"? Esa niña inocente e inteligente que deja volar su imaginación entrando directamente en un mundo lleno de color, personajes emblemáticos, y muchas aventuras.

Alicia fue creada por el matemático, fotógrafo y escritor británico Lewis Carroll, quien tomó como musa a la hija de unos amigos. Carroll fantaseaba llevando a la niña a un mundo paralelo a la realidad, que denominó como "Wonderland".

Este personaje ha inspirado películas, canciones, videojuegos, y todo tipo de libros.

Este es un libro tributo a esa niña y a todos los amigos que encuentra a su paso, desde El Conejo Blanco, pasando por el Gato Risón, o el Sombrerero Loco. Todos los personajes brillan por sí mismos y dejan ver sus diferentes personalidades en cada encuentro que tienen con Alicia.

De la mano de 28 ilustradores veremos la versión más personal de cada uno de ellos, y podremos conocer algo más de su arte y tendencia.

Buen viaje creativo al país de las maravillas :)

▶ by David Salamanca

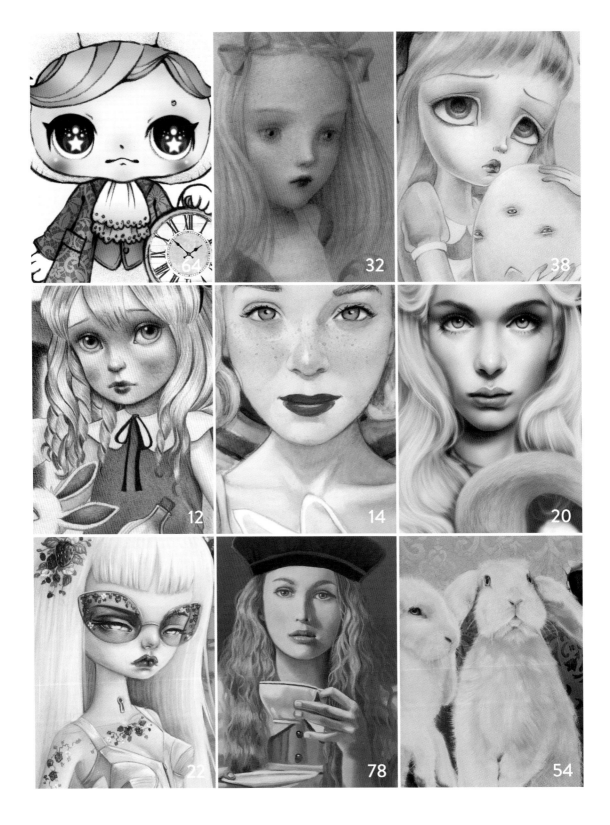

· INDICE ·

10. Glenda Sburelin
12. Raúl Guerra
14. Fernando Vicente
18. David Salamanca
20. Giulio Rossi
22. Kukula
30. Nicolas Jamonneau
32. Nicoletta Ceccoli
38. Simona Candini
42. Daria Palotti

46. Jonathan Burton
48. Tomislav Tomic
50. Shiori Matsumoto
54. Margo Selski
62. Kaori Minakami
64. Carla Chaves
70. Courtney Brims
76. Pranckevičius Gediminas
78. David Delamare
86. Takato Yamamoto

88. Sr. Sleepless
90. Kaori Ogawa
96. Brandi Milne
98. Nicole Claveloux
102. Luis Cornejo
104. Tammy Mae Moon
106. Lisa Ferguson
108. Miharu Yokota

Glenda Sburelin

glendasburelin.blogspot.com.es

•

"ALICE IS THE FEMALE DETERMINATION"

Glenda works as an illustrator of children's books published in Italy and in European and non-European countries. She creates ceramic art objects and she attended in exhibitions of contemporary art.

Glenda trabaja como ilustradora de libros infantiles, publicados en Italia y en diferentes países de todo el mundo. Crea objetos de cerámica y asiste a exposiciones de arte contemporáneo.

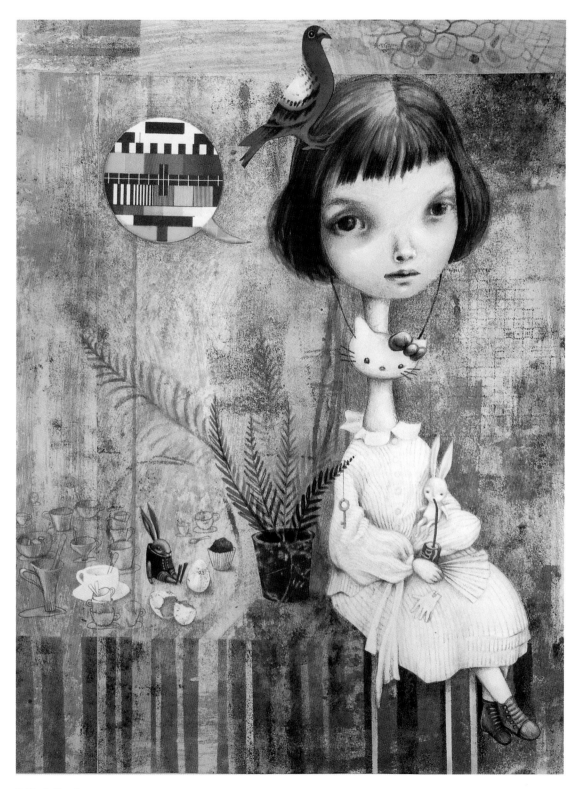

Raúl Guerra

www.raulguerra.es
raultwilight.blogspot.com.es

•

"THE EVER-INSPIRING POWER THE SUBCONSCIOUS MIND"

Colour-pyrotechnician; visionary; inspiree of the natural world; Raúl is in constant curiosity of what surrounds him. Vegetarian and a firm defender of "non-genre" use of colour… He is a child who was raised gazing upon forests and mountains; who remained a lover of misty twilights and the subtle dances of light on the faces of those around him.

He makes of his creations an instrument not limited to his self-improvement, but ultimately, one that builds a bridge of communication amongst it's audience members.

This is one of the reasons for which Raúl wants to be as sure as possible of the things he expresses through these works. He tries to recreate his perception of Beauty - or at least a fleeting expression of one of it's myriad of faces. He refuses to use his skills for the creation of anything other than Beauty. He wouldn't feel comfortable doing so and, unless it's unconsciously, he will always use the drawings to express Innocence, Beauty, Silence, Stillness, Light and Hope.

Pirotécnico de colores, visionario, inspirador del mundo natural: Raúl siente curiosidad constante por todo lo que le rodea. Vegetariano y firme defensor del uso del color "sin género"… Es un niño que se ha criado contemplando bosques y montañas, que siguió siendo un amante de los crepúsculos brumosos y las sutiles danzas de luz en los rostros de los que lo rodeaban.

Hace de sus creaciones un instrumento que no queda limitado a su propia mejora pero que, en última instancia, construye un puente de comunicación entre su público.

Es una de las razones por las que Raúl quiere estar lo más seguro posible de las cosas que expresa a través de estas obras. Intenta recrear su percepción de la Belleza, o al menos una expresión fugaz en sus miríadas y rostros. Se niega a usar sus habilidades para la creación de algo más que Belleza. No se sentiría cómodo haciéndolo y, a menos que sea inconscientemente, utilizará siempre los dibujos para expresar la Inocencia, la Belleza, el Silencio, la Tranquilidad, la Luz y la Esperanza.

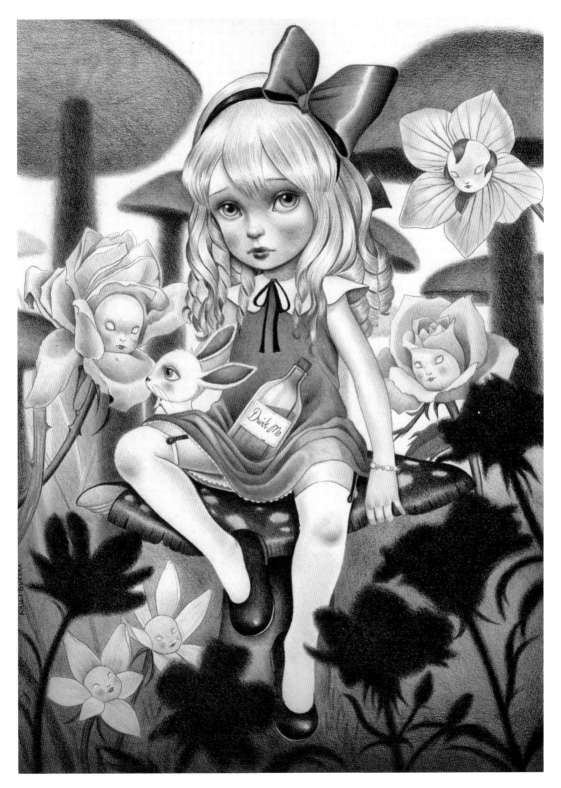

Fernando Vicente

www.fernandovicente.es

·

"WON-DER-FUL"

Fernando Vicente (Madrid, 1963) is a Spanish painter and illustrator.

His first works as an illustrator were published in the magazine *Madriz* in the 1980s. He was awarded the Golden Laus for Illustration in 1991. From 1999 until the present he publishes frequently in *Babelia*, the cultural supplement of the El País newspaper. This work has earned him three Awards for Excellence from the Society for News Design.

As a painter, his Atlas, Anatomy, Vanitas and Venus series stand out.

Fernando Vicente (Madrid, 1963) es un pintor e ilustrador español.

Sus primeros trabajos como ilustrador fueron publicados en los ochenta en la revista *Madriz*. Premio Laus de oro de ilustración 1991. Desde 1999 hasta la actualidad publica asiduamente en *Babelia*, el suplemento cultural del diario El País. Gracias a este trabajo ha ganado tres premios Award of Excellence de la Society for News Design.

En cuanto a su trabajo como pintor, destacan las series Atlas, Anatomías, Vanitas y Venus.

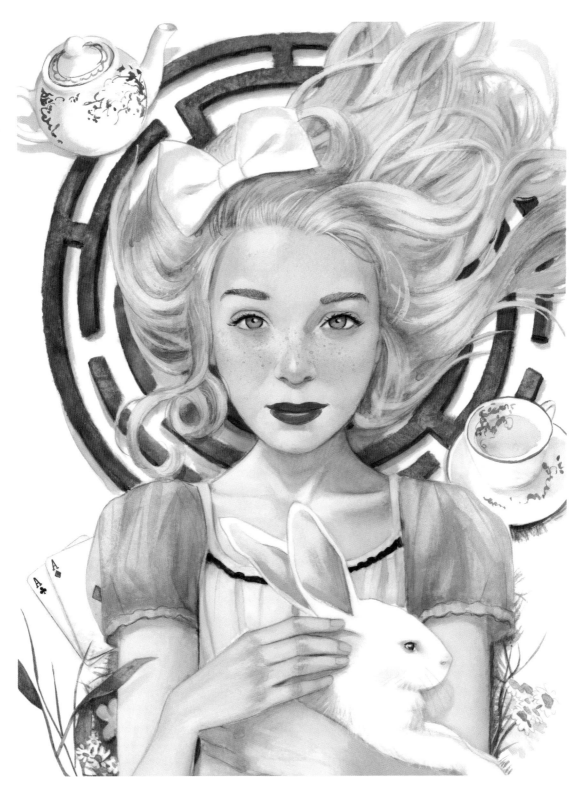

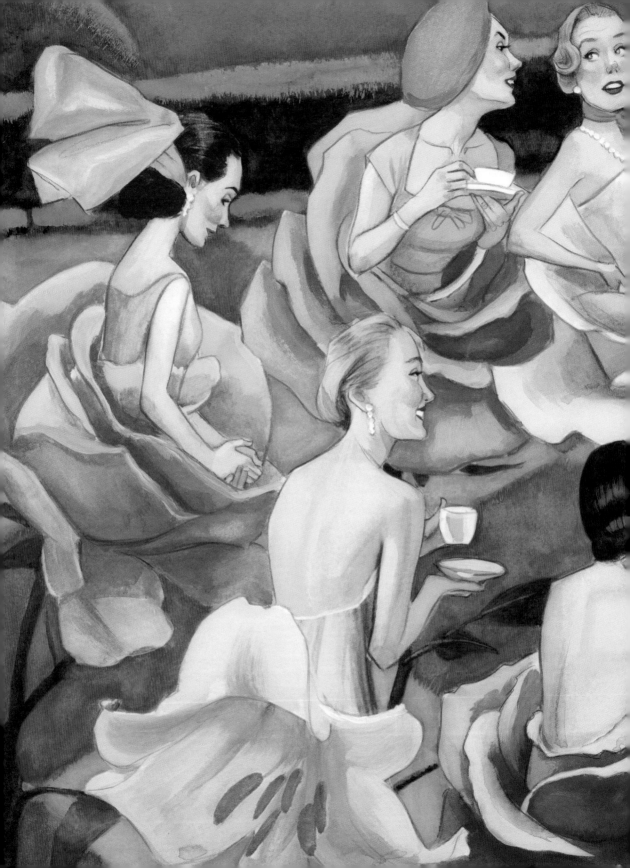

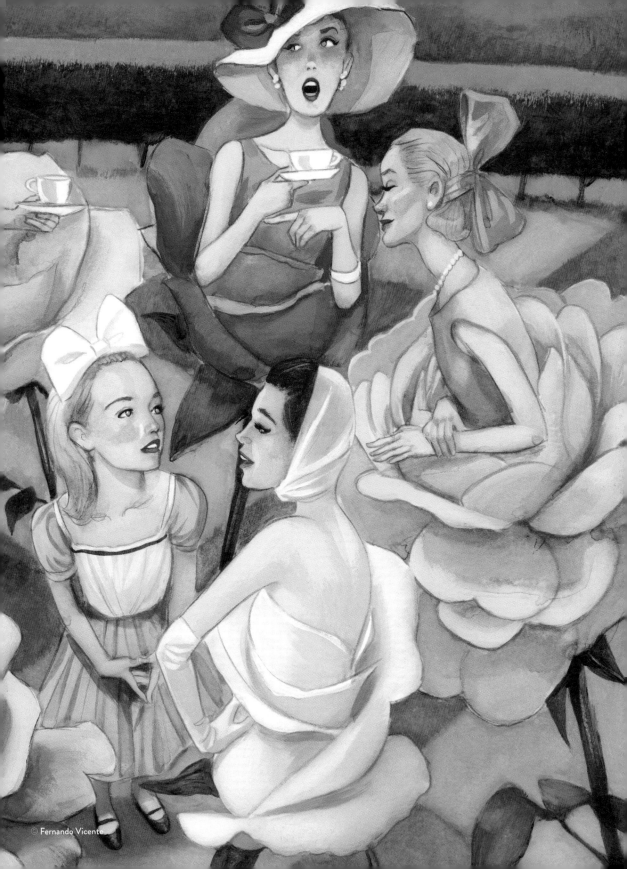

David Salamanca

instagram: @esteesdave

•

"MADNESS IS HAPPINESS"

David Salamanca R is a graphic designer student, passionate by drawing. Colombian living in Buenos Aires (Argentina). He has exposed in galleries such as MAD Gallery in New York, has worked with photographer Steven Klein, with artist Portis Wasp and has appeared in magazines such as *Cosmopolitan* (Germany), *V Man* and *Plastik*. More known as "esteesdave" in social networks due to his irreverent manner, his way of showing us the daily life and his picardy, such as Disney style which has been a great influence for him, as he grew up under the magic world of its animations.

David Salamanca es de Bogotá, Colombia, pero reside en Buenos Aires (Argentina). Ha expuesto en galerías como MAD Gallery en Nueva York, ha trabajado con el fotógrafo Steven Klein, con el artista Portis Wasp y ha aparecido en revistas como *Cosmopolitan* (Alemania), *V Man* y *Plastik*. Es un apasionado del dibujo, y como muchos de su generación, se vio influenciado por el mágico universo animado de Disney. Pero para él fue más que una simple diversión, ya que su ambición ha sido crear su propio universo, compartiendo lo que siente, como ve las cosas, y como las vive, creando así su propio estilo.

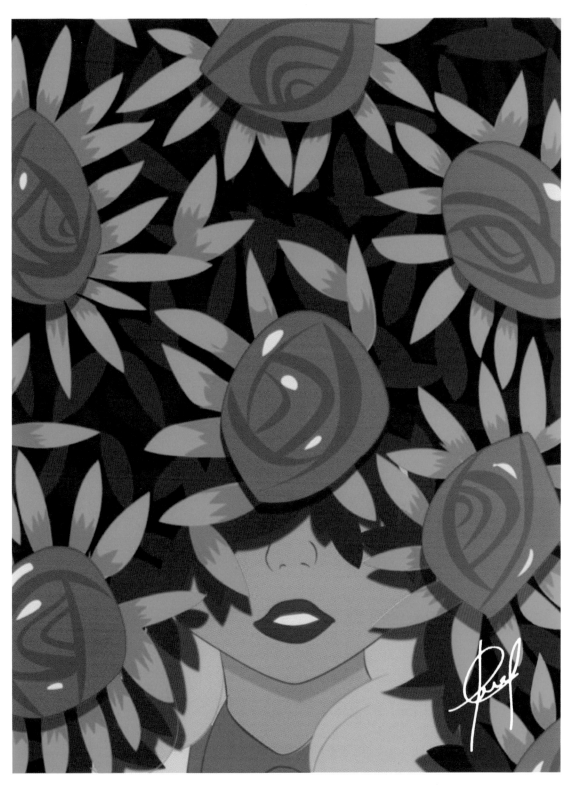

Giulio Rossi

giuliorossi.weebly.com

•

"I KNEW WHO I WAS THIS MORNING, BUT I'VE CHANGED A FEW TIMES SINCE THEN"

"Technical skills may be the must, but only passion makes the difference. The Italian graphic designer Giulio Rossi, working on his studio in L'Aquila, is no doubt a flow of passion, and his works have gained international momentum, reaching out Madonna, who picked up one of this artworks in February 2014 for her Art For Freedom project.

After his initial experiments with acrylic paint, ink and charcoal, this autodidact soon jumped onto digital art as his new mean of creativity profusion. His works are pop and iconic, a modernist story telling of a kind of feminine weird beauty and sensuality."

"Tener una buena técnica es importante, pero sólo la pasión marca la diferencia". El diseñador gráfico Giulio Rossi, que trabaja en su estudio de L'Aquila, es sin ninguna duda, un torrente de pasión cuyas obras han sido reconocidas a nivel internacional al conseguir que Madonna eligiese una de sus obras en 2014 para su proyecto Art For Freedom.

Después de sus primeros ensayos con pintura acrílica, tinta y carbón, éste artista autodidacta no tardó en probar el arte digital cómo su nueva herramienta para su profusa creación artística. Sus obras son pop e icónicas, un relato modernista de un extraño tipo de belleza y sensualidad femenina.

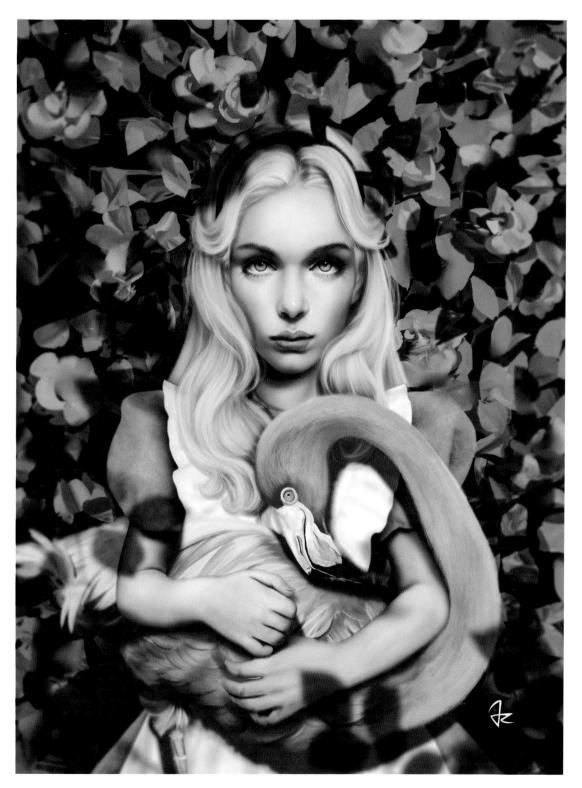

© Giulio Rossi

Kukula

www.kukulaland.com

•

"ALICE WAS AN INSPIRATION MADE A GREAT GLOBAM CULTURE CHANGE"

Kukula was born in a relatively isolated village about an hour north of Tel Aviv. Her few neighbors were mostly retirees, many of them Holocaust survivors. Her childhood imagination was nourished by equal parts princess fantasies and World War II horror stories. Thus the attempt to reconcile real life horror with fantasy life sweetness emerges as a central theme in her work.

After receiving her degree in illustration in 2003 from Vital-Shenkar, Kukula moved to the U.S., where she lives now.

Kukula's paintings center on feminine, doll-like figures, often surrounded by objects with sometimes clear, sometimes obscure symbolic meaning. The work registers the influences of both classical European art forms and contemporary pop culture. In her figures' poses Kukula recalls traditional portraiture, yet the style is manifestly modern and pop-influenced. Kukula's compositions thereby disclose her personal struggles as mediated by a rich multi-cultural heritage.

Kukula nació en una aldea aislada, situada a una hora al norte de Tel Aviv. Los pocos vecinos que tenía eran, en su mayoría jubilados, muchos de ellos supervivientes del Holocausto. En su infancia, su imaginación se vio alimentada a partes iguales por fantasías de princesas e historias de horror de la Segunda Guerra Mundial. Así, la reconciliación entre el horror de la vida real y la dulzura de la fantasía son el tema central de sus obras.

Tras recibir su titulación en ilustración en el año 2003 por el Vital-Shenkar, Kukula se mudó a Estados Unidos, donde vive ahora.

Las pinturas de Kukula se centran en figuras femeninas, parecidas a muñecas, a menudo rodeadas de objetos con un significado simbólico a veces claro, a veces oscuro. La obra registra las influencias del arte europeo clásico y la cultura pop contemporánea. En sus figuras, Kukula evoca el retrato tradicional con estilo moderno e influencia pop. Las composiciones de Kukula revelan así sus luchas personales mediadas por una rica herencia multicultural.

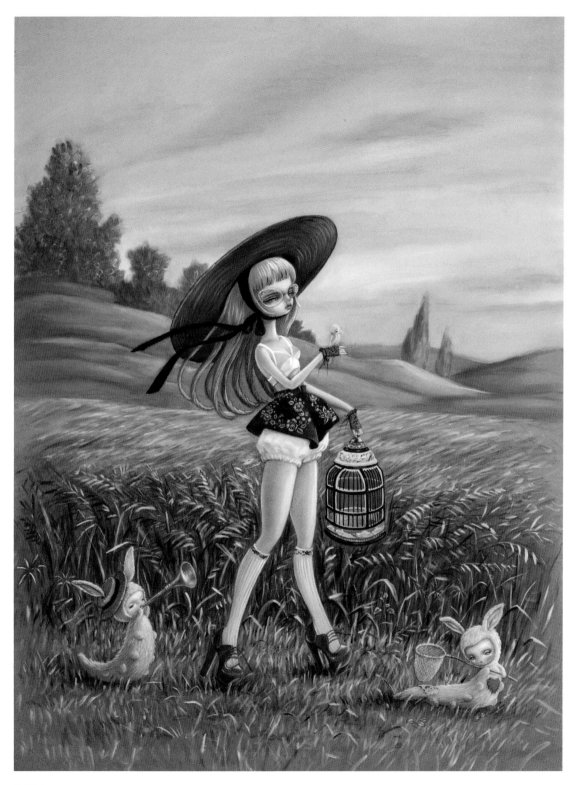

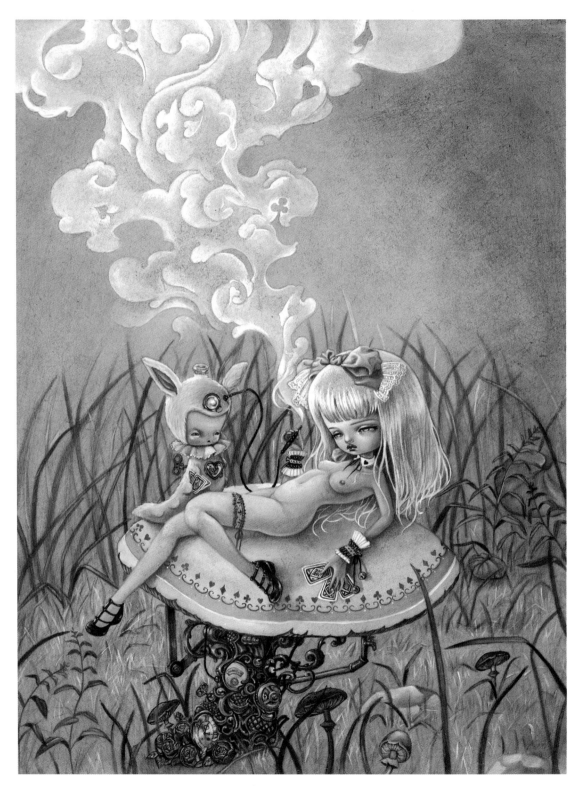

© Kukula

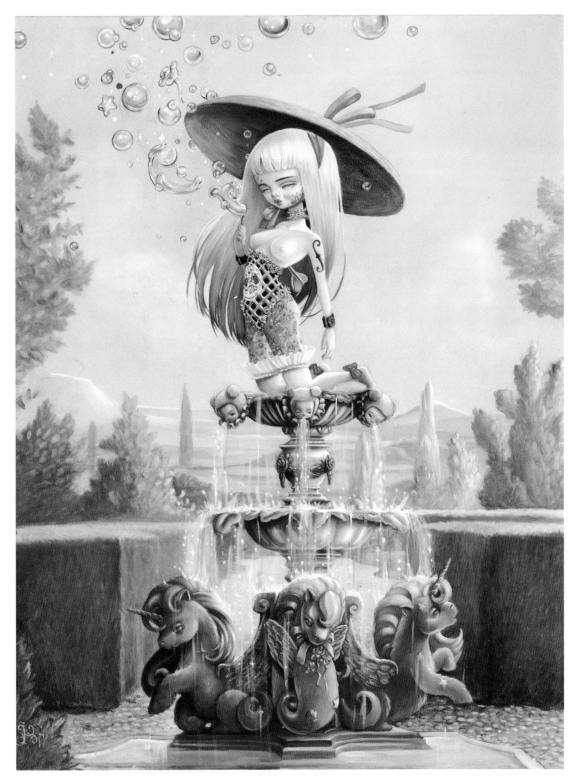

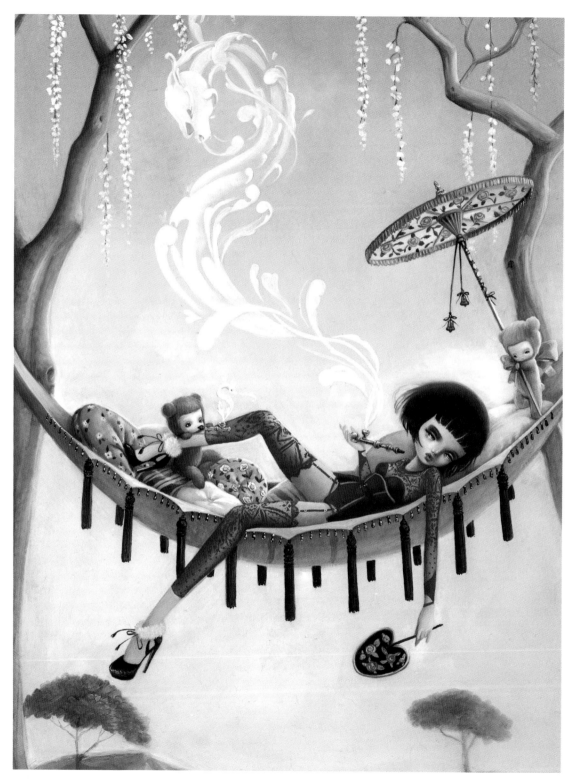

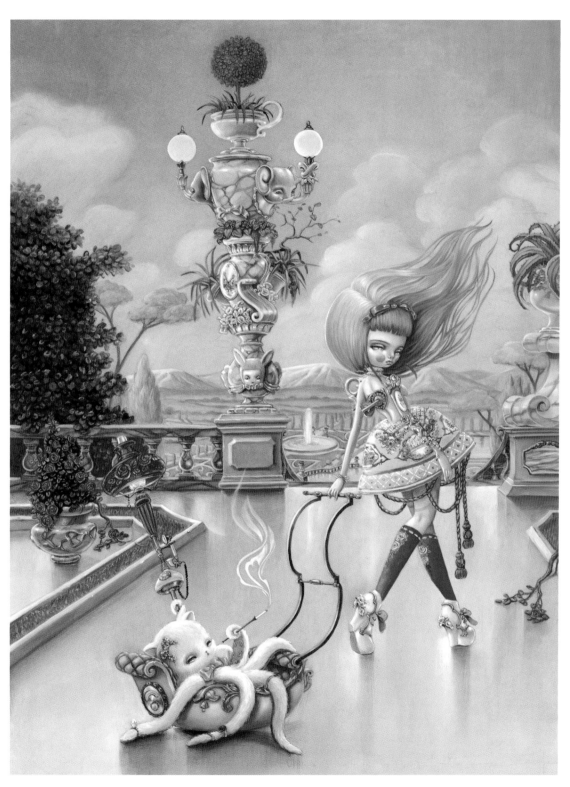

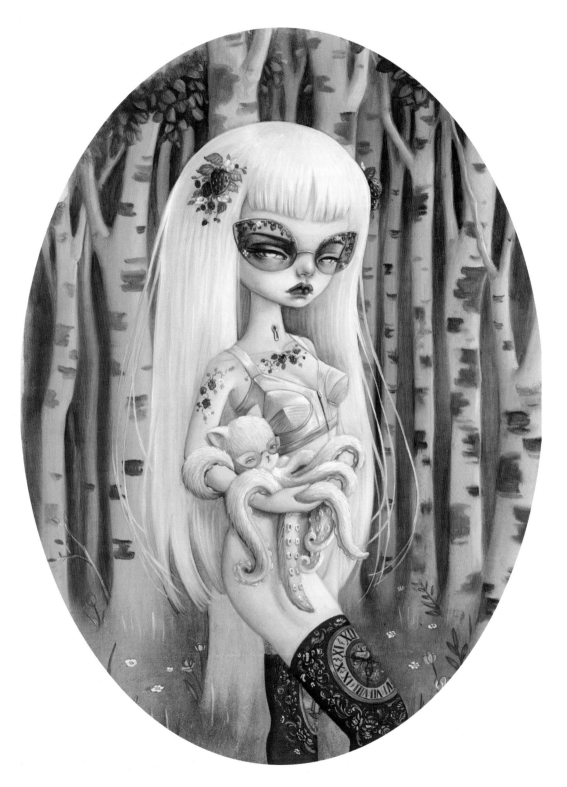

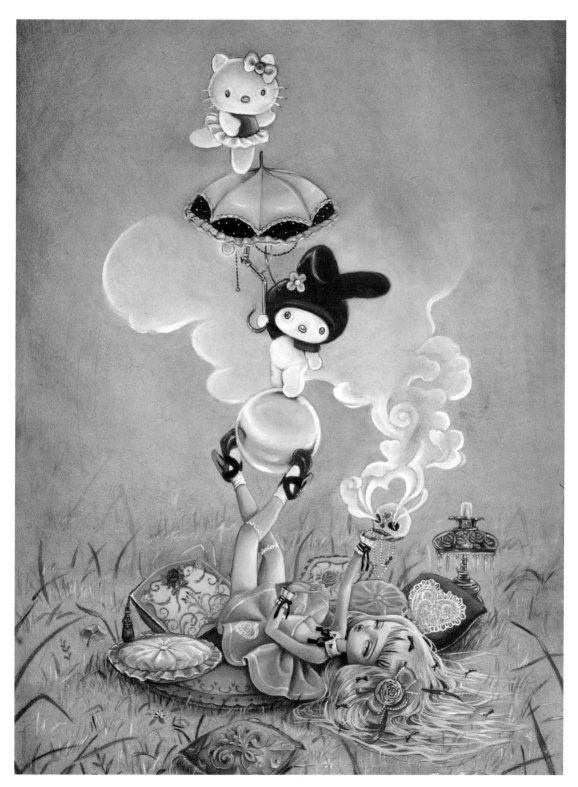

Nicolas Jamonneau

www.nicolasjamonneau.com

•

"THE WORLD OF ALICE IS A BEAUTIFUL MADNESS, A UNIVERSE WHERE DREAMS COME ALIVE"

Nicolas Jamonneau is a french illustrator. Since his childhood he is totally into creating and drawing. He is mostly a self-taught. Nicolas is passionate about digital painting, working exclusively on Photoshop with his Wacom tablet. His illustrations are inspired by music, fashion, dream and fantasy, often mixing all of the above. But Tattoos are an important inspiration for him. He loves to create mysterious characters with realistic portraits, sometimes dark and soft at the same time. He can spend hours in front of his screen to develop his ethereal universe.

Nicolas Jamonneau es un ilustrador francés, en gran parte autodidacta. Desde su niñez está totalmente comprometido con crear y dibujar. Nicolas es un apasionado de la pintura digital, trabajando exclusivamente con Photoshop en su tablet Wacom. Sus ilustraciones se inspiran en la música, la moda, los sueños y la fantasía, a menudo mezclándolo todo. Pero los tatuajes son una inspiración muy importante para él. Le encanta crear personajes misteriosos con retratos realistas, a veces oscuros y suaves al mismo tiempo. Puede pasarse horas delante de la pantalla con tal de desarrollar su particular universo etéreo.

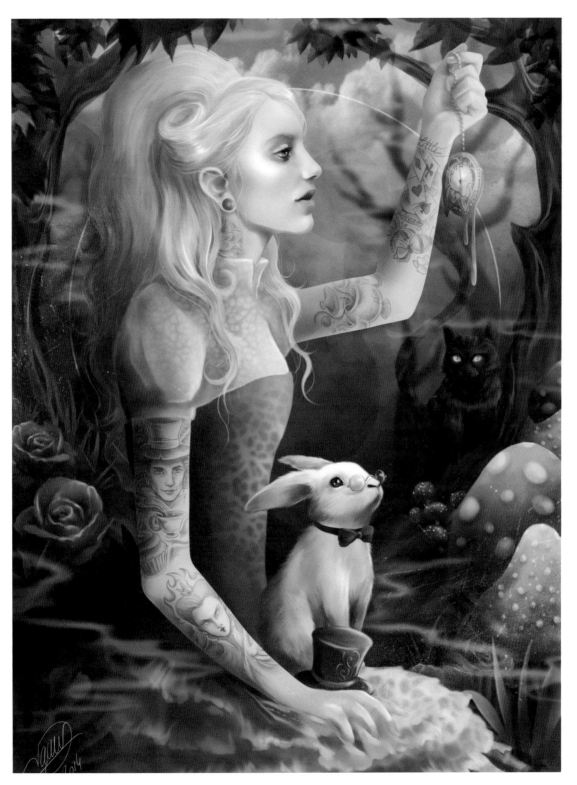

© Nicolas Jamonneau

Nicoletta Ceccoli

www.nicolettaceccoli.com

·

"THE GIRLS I PAINT ARE ALL A LITTLE BIT ALICE, STRUGGLING WITH A BODY IN FLUX, CHANGING, IN A WORLD THAT IS ITSELF IN CONSTANT METAMORPHOSIS - TRANSFORMING AND EVOLVING IN A WAY THAT IS 'ILLOGICAL' IN ITS VERY NATURE. WONDERLAND IS THE PLACE WHERE EVERY FEELING AND EMOTION EXISTS BEYOND RULES AND CONVENTIONS. HERE, THE USUAL COURSE OF THINGS IS TURNED OVER AND OVER AGAIN IN AN UNUSUAL WAY. THIS IS WHERE WE SEARCH FOR AND DISCOVER OUR OWN IDENTITY AND DREAMS"

Nicoletta Ceccoli born in the Republic of San Marino and she lives there. She graduated in animation from the Istituto d'Arte di Urbino.

In 1995, she started working as illustrator and, since then, she had illustrated more than 30 childen's books, picture books and created advertising illustrations for some of the main companies worldwide. Lately she also designed an animation film produced by Luc Besson in France 'Jack et la Mechanique du Coeur', directed by Stephane Berla and Mathias Malzieu.

Her art has been exhibited in galleries worldwide. Her work is whimsical tough disturbing plays with contraddictions, like the dark side of a nursery rhyme, a dream of lovely things with a hint of darkness.

Nicoletta Ceccoli nació en la República de San Marino y vive allí. Se graduó en animación en el Instituto de Arte de Urbino.

En 1995 empezó a trabajar como ilustradora, y desde entonces ha ilustrado más de 30 libros infantiles, libros ilustrados e ilustraciones publicitarias creadas para algunas de las principales empresas del mundo. Recientemente también diseñó una película de animación producida por Luc Besson en Francia: "Jack y la mecánica del corazón", dirigida por Stephane Berla y Mathias Malzieu.

Su arte ha sido expuesto en galerías de todo el mundo. Su obra es caprichosa y dura, de forma perturbadora juega con contradicciones, como el lado oscuro de una canción infantil, un sueño de cosas encantadoras con un toque de oscuridad.

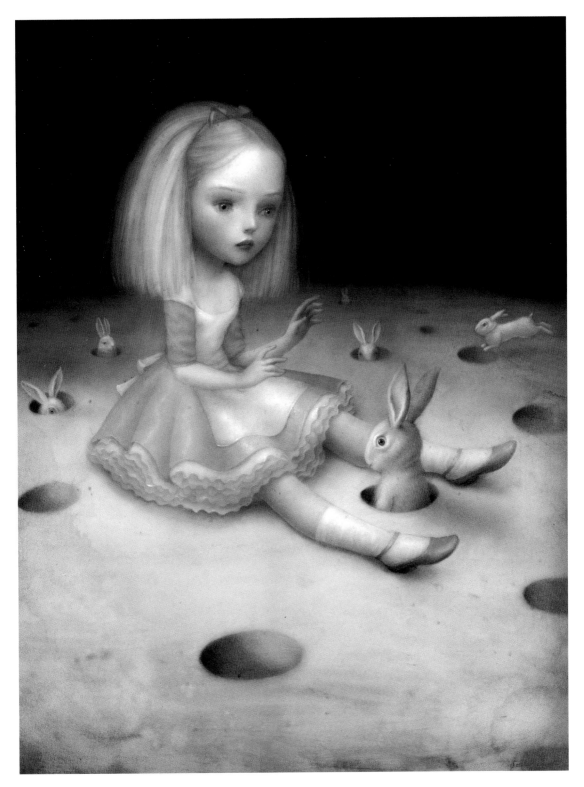

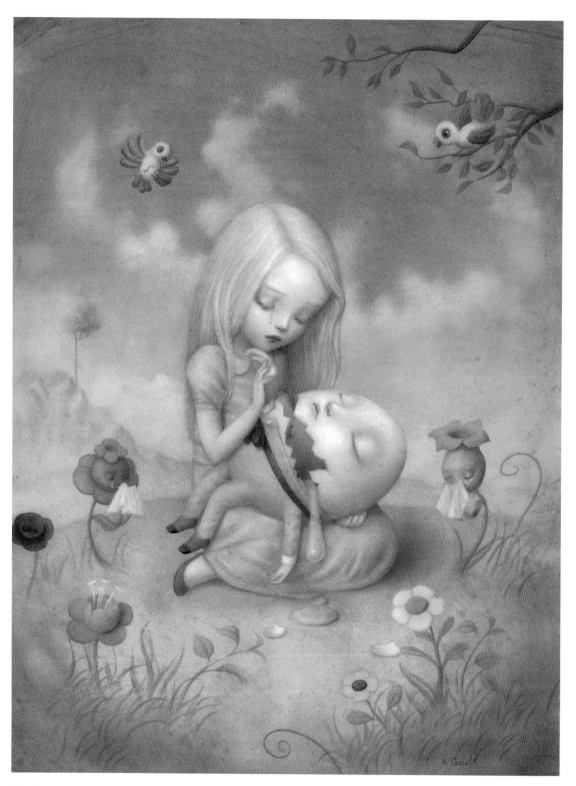

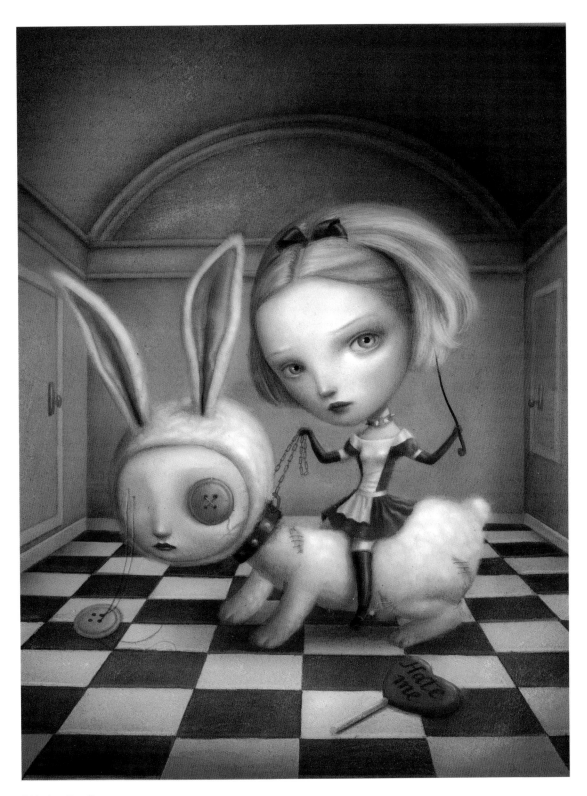

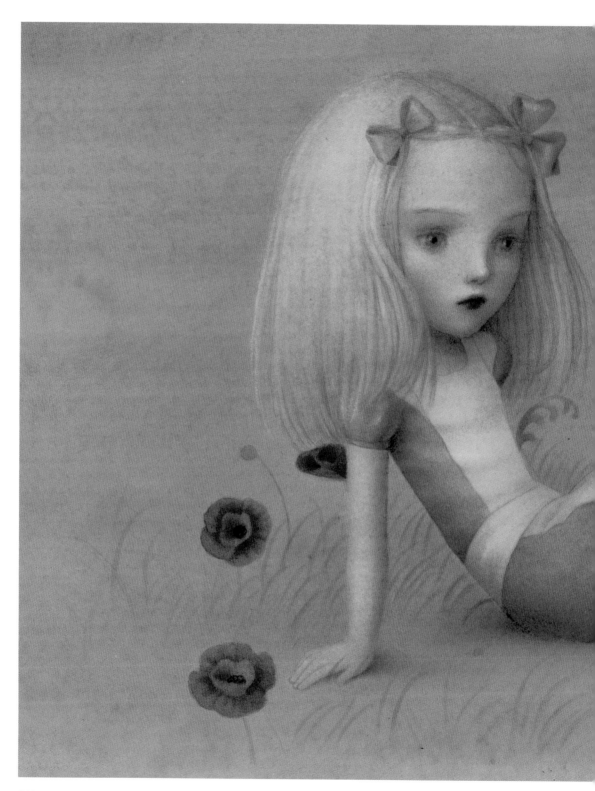

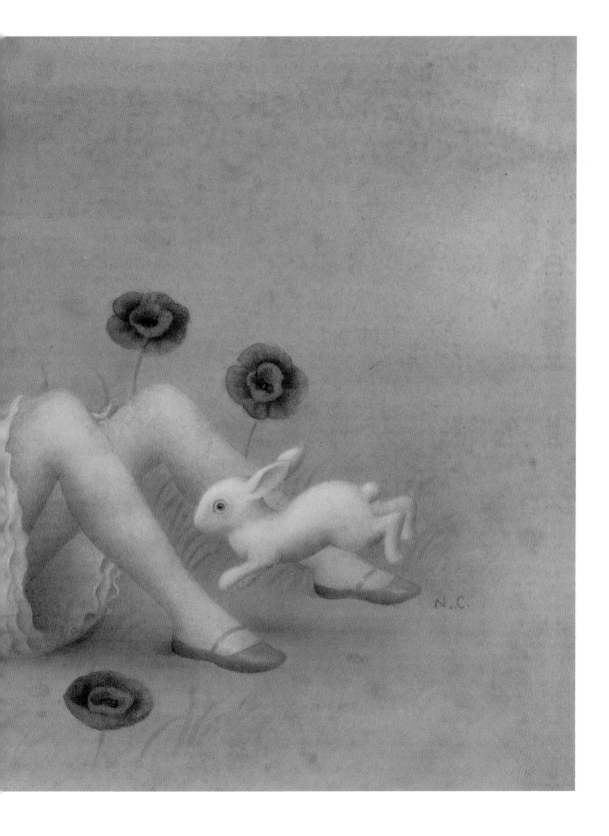

Simona Candini

SimonaCandini.com
simonacandiniart.blogspot.com
Instagram: @simonacandini

•

"ALICE IS THE CHILD THAT I'LL ALWAYS BE CARRYING IN MY SOUL"

Graduated at the Academy Of Fine Arts University of Bologna, Simona Candini, living in between Italy and USA, is working as a full time artist primarily within the pop surreal genre.

Her works, showcased in galleries around the globe, embody a beautiful yet sometimes dark world inhabited by big eyed girls and improbable creatures. With a stirring of emotions translated onto each new work of art, Simona brings her love of the old fairytales and childhood imaginings to us in a unique and poetic way. She is a traditional artist and enjoys using oils, watercolors, acrylics, graphite and pencils on paper, canvas and wood boards. Simona hand-paints and personalize most frames to match her artworks and to make them unique as her art.

Graduada por la Academia de Bellas Artes de la Universidad de Bolonia, Simona Candini vive entre Italia y EE.UU. y trabaja como artista dentro del género pop surrealista.

Sus obras, expuestas en galerías de todo el mundo, encarnan un hermoso pero a veces oscuro mundo habitado por chicas de ojos grandes y criaturas inverosímiles. Con una agitación de emociones transmitidas en cada nueva obra de arte, Simona nos trae el amor de los viejos cuentos de hadas y las fantasías de la infancia de una manera única y poética. Es una artista tradicional que disfruta utilizando óleos, acuarelas, acrílicos, grafito y lápices en papel, lienzos y tableros de madera. Simona pinta a mano y personaliza la mayoría de los cuadros para adaptar sus obras de arte y hacerlas únicas.

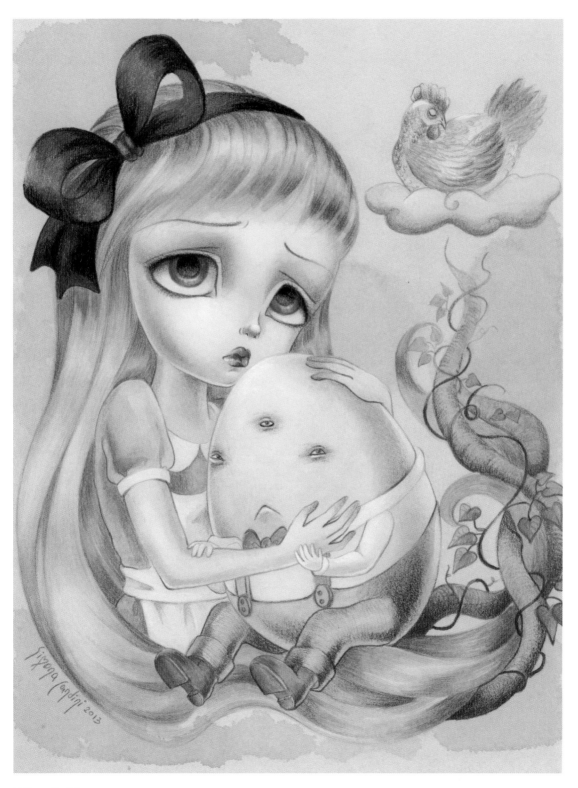

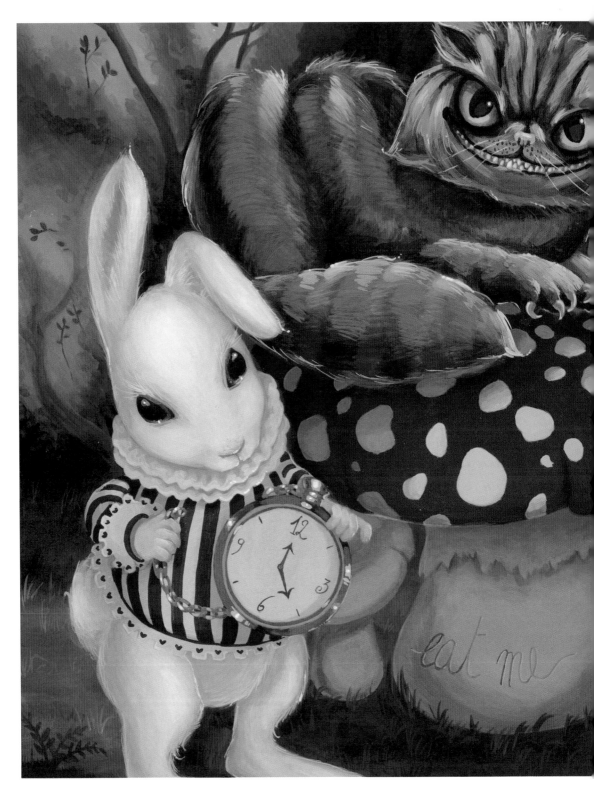

© Simona Candini

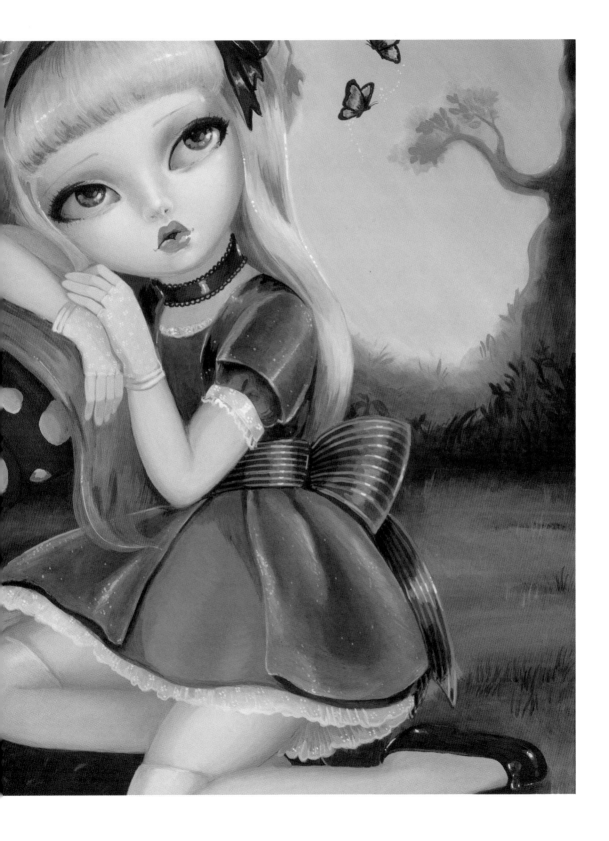

Daria Palotti

dariapalotti.it
Instagram: @daria_palotti

•

"JUST LIKE ALICE I WOULD LIKE TO CROSS MIRRORS AND TALK WITH ANIMALS, CARDS, FLOWERS, CHESS AND CRAZY CREATURES..."

Daria Palotti was born March 3, 1977. She graduated in "Accademia delle Belle Arti" in Florence in 2002 in scenography. She followed a training path in illustration for children's fiction and she published ten books for italian editors. In recent years the artistic activity is her main occupation, which leads her to exhibit in group and solo exhibitions, with paintings or ceramic sculpture.

She intertwines the artistic activity with educational activities conducting painting, clay or papier-mache modeling workshop.

Daria Palotti nació el 3 de marzo de 1977. Se graduó en escenografía por la "Accademia delle Belle Arti" Florencia en 2002. Siguió una trayectoria formativa en el ámbito de la ilustración para ficción infantil, y publicó diez libros para editores italianos. La actividad artística es su principal ocupación en los últimos años, lo que la lleva a mostrar sus obras en exposiciones tanto colectivas como en solitario, con cuadros o escultura cerámica.

Entrelaza la actividad artística con actividades educativas realizando talleres de pintura, arcilla o papel maché.

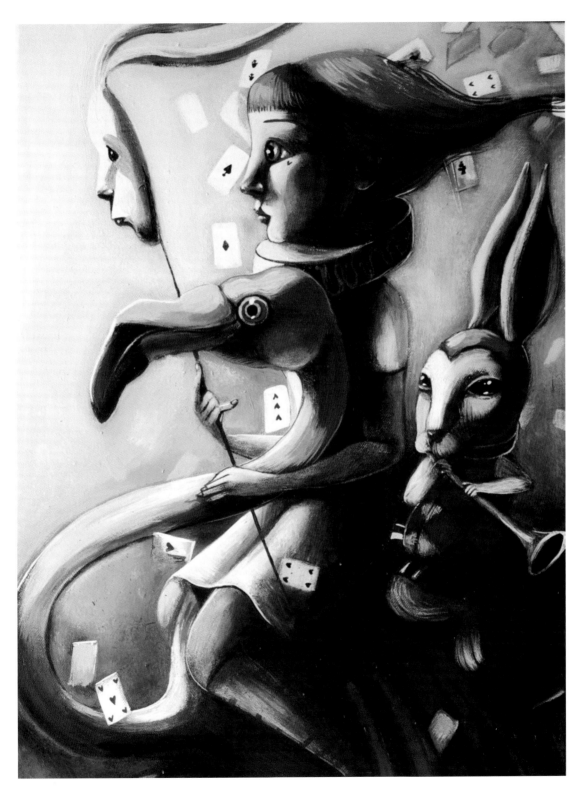

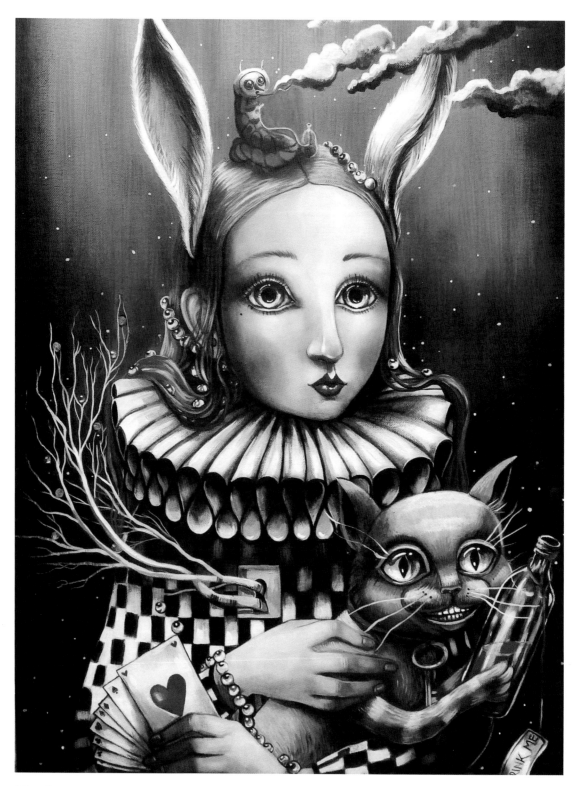

© Daria Palotti

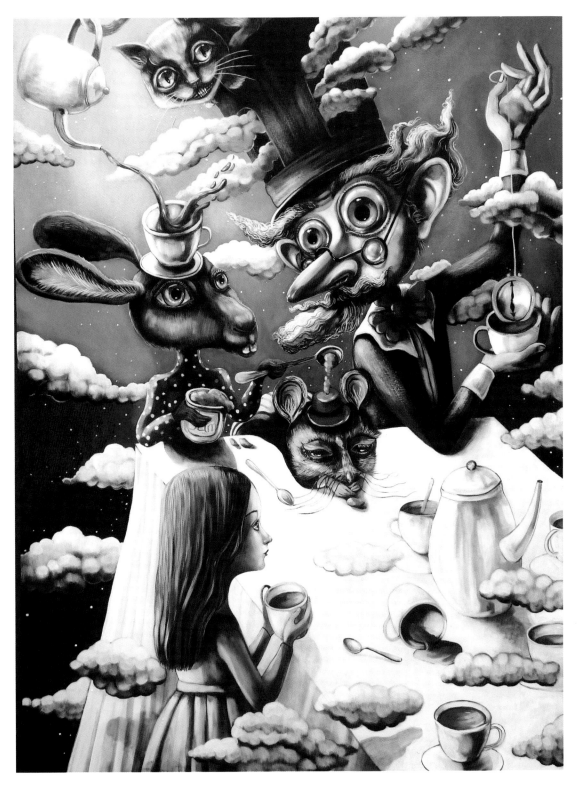

© Daria Palotti

Jonathan Burton

www.jonathanburton.net

•

"FIND WONDER IN THE WORLD AND EMBRACE CHAOS"

Jonathan Burton is an English illustrator who now lives in Bordeaux, France. For The Folio Society he has illustrated the *Hitchhiker* series by Douglas Adams which was awarded a silver medal by the Association of Illustrators in London, and most recently *Nineteen Eighty-Four* by George Orwell, which received a gold medal from the Society of Illustrators in New York. As well as being distinguished in the publishing world, Burton's work is also recognised in the film-poster community; he has worked on licensed properties for such classic titles as King Kong, the Universal Monsters series and The Lord of the Rings trilogy.

Jonathan Burton es un ilustrador inglés que vive en Burdeos (Francia). Para la Folio Society, ha ilustrado la serie *Hitchhiker* de Douglas Adams, a la cual la Asociación de Ilustradores en Londres le concedió una medalla de plata y, también ilustró *1984* de George Orwell, que recibió una medalla de oro de la Sociedad de Ilustradores en Nueva York. Además de distinguirse en el mundo editorial, el trabajo de Burton también es reconocido en el ámbito de los pósters de películas. Ha trabajado en propiedades con licencia para clásicos como King Kong, la serie de monstruos de Universal y la trilogía del Señor de los Anillos.

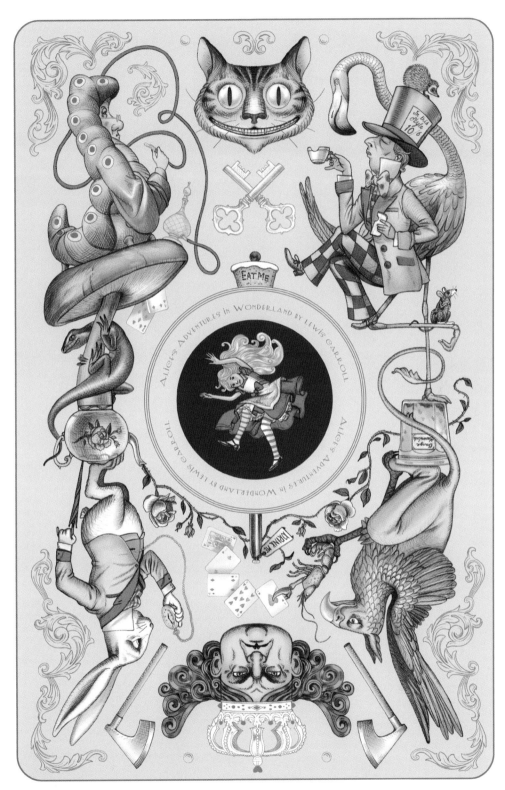

Alice's Adventures in Wonderland by Lewis Carroll

© Jonathan Burton

Tomislav Tomic

tomislavtomic.com

•

"ALICE IS ONE OF MY FAVOURITE STORIES TO ILLUSTRATE"

Tomislav Tomic was born in 1977.

He graduated from the Academy of fine arts in Zagreb (Croatia). He illustrated great number of books, picture books, and lot of covers for children books. So far he worked with most of the Croatian publishers and with lots of clients from United Kingdom.

Tomislav Tomic nació en 1977.

Se graduó por la Academia de Bellas Artes de Zagreb (Croacia). Ilustró gran número de obras, libros ilustrados y muchas portadas para libros infantiles. Hasta ahora, ha trabajado con la mayoría de editores croatas y con muchos clientes del Reino Unido.

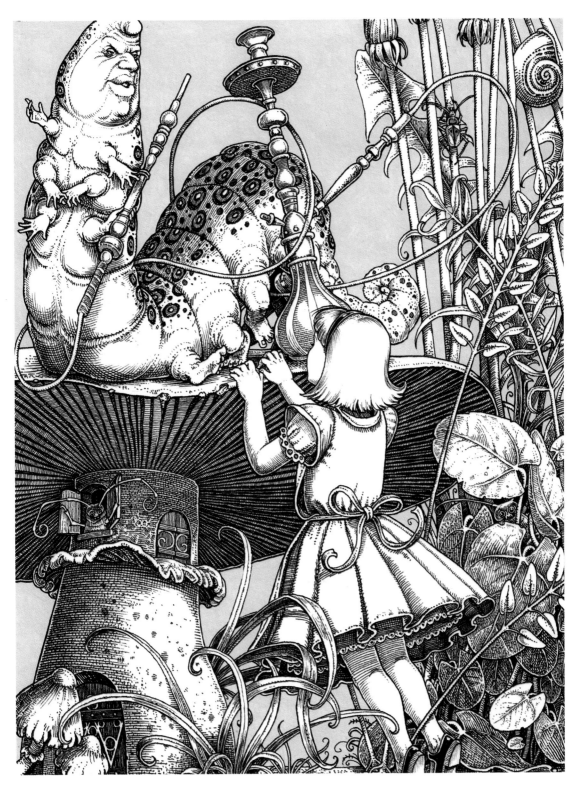

Shiori Matsumoto

www.ne.jp/asahi/secret/label/

•

"ALICE'S STORY INSPIRES MY IMAGINATION AND CREATIVITY"

Shiori Matsumoto was born in the Kagawa-prefecture, Japan, and studied oil painting at The Kyoto Saga University of Arts. Matsumoto creates dreamlike, melancholy and cryptic atmospheres with girls who play in their imagination and try to change the world by their own rituals.

Shiori Matsumoto nació en la provincia de Kagawa (Japón) y estudió pintura al óleo en la Universidad de Artes Kyoto Saga. Matsumoto crea atmósferas oníricas, melancólicas y crípticas con chicas que juegan en su imaginación y tratan de cambiar el mundo con sus propios rituales.

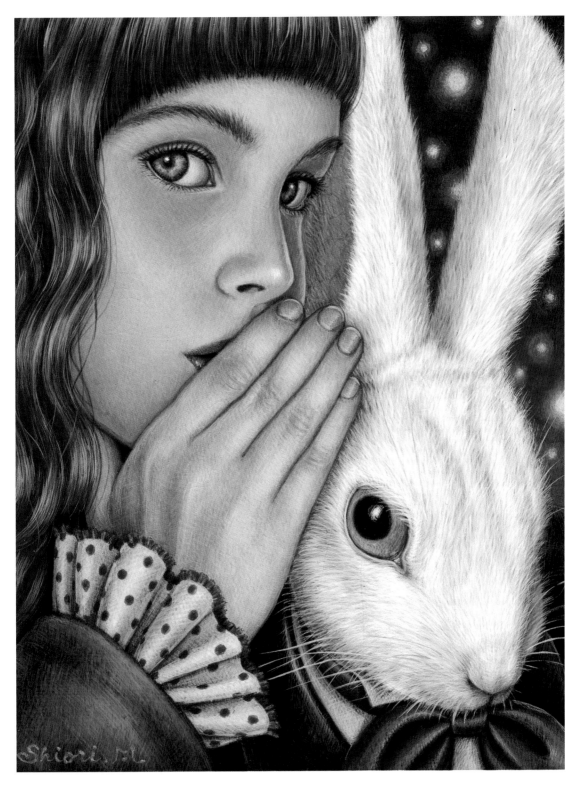

© Shiori Matsumoto Between you and me, acrylic on canvas, 15×11cm

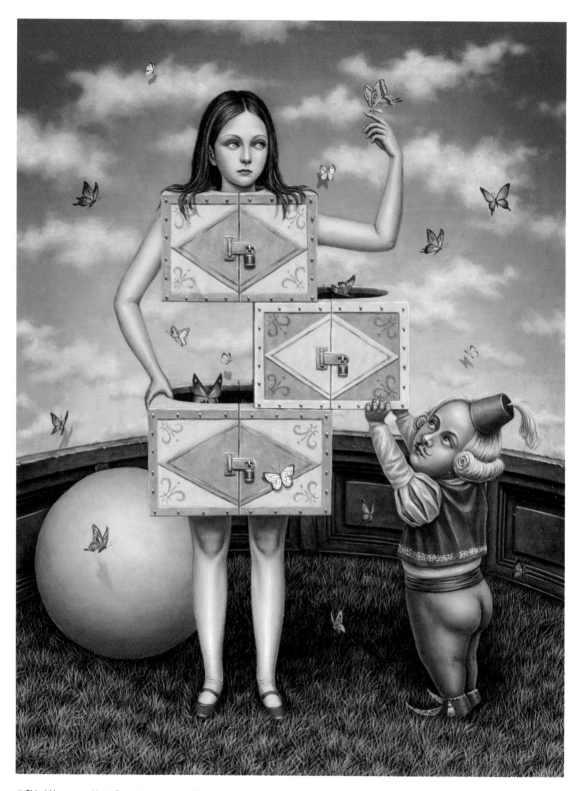

© **Shiori Matsumoto** Magic Box, oil on canvas, 41×31.8cm

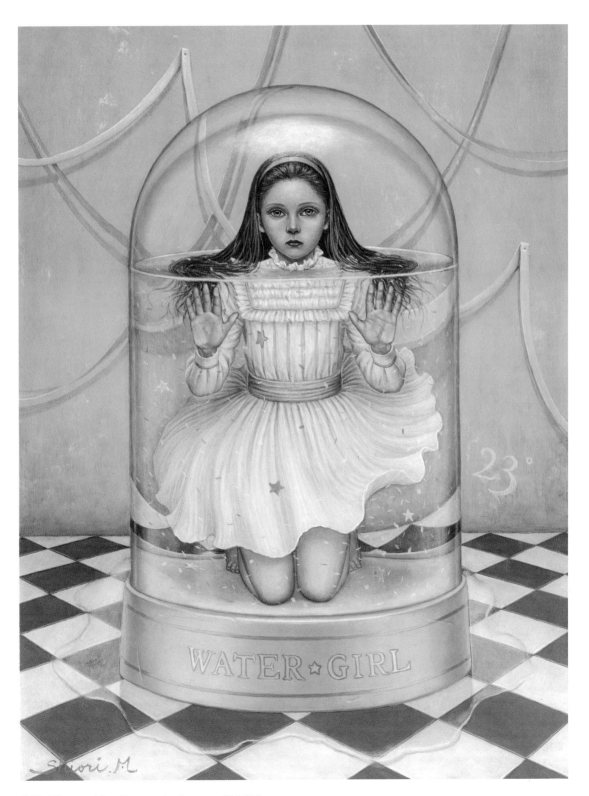

© **Shiori Matsumoto** Woter Flower, acrylic, oil on canvas, 33.3×24.2

Margo Selski

www.margoselski.com

•

"AN EXPLORER ON A QUEST FOR HER IDENTITY"

Margo's work is neither entirely classical nor entirely contemporary; neither entirely realistic nor entirely fantastical; neither entirely familiar nor entirely alien. She is interested in the balance between old and new, comfortable and uncomfortable, safe and unsafe. She creates a theater filled with an ornate cast: queens, mother, children, predator, prey, flora, fauna and an occasional debutant. With this menagerie of characters, Margo examines the themes such as motherhood, familial love, permanence verses impermanence and the fragility of childhood and life.

The paintings appear to be mannered and removed. However, they are in fact intensely autobiographical. The paintings deal quite explicitly with secrets from her own Southern Gothic childhood in small-town, lower-middle class Kentucky. She choses to paint in a style that quotes Flemish painting and nineteenth-century society portraiture so that no one depicted in her paintings would ever suspect these paintings were about them. The tension between the distant and the deeply personal, between discretion and confession, between real and fabricated memories is another example of the theme of balance in her work.

La obra de Margo no es enteramente clásica ni totalmente contemporánea; ni totalmente realista ni totalmente fantástica; ni totalmente familiar ni totalmente ajena. Está interesada en el equilibrio entre lo viejo y nuevo, lo cómodo e incómodo, lo seguro e inseguro. Crea un teatro lleno de un elenco recargado: reinas, madres, niños, depredadores, presas, flora, fauna y un debutante ocasional. Con este conjunto de personajes, Margo explora temas como la maternidad, el amor familiar, la permanencia vs la temporalidad y la fragilidad de la infancia y de la vida.

Sus pinturas parecen ser amaneradas y distantes. Sin embargo, son de hecho, intensamente autobiográficas. Las pinturas tratan muy explícitamente de los secretos de su propia infancia gótica-sureña en una pequeña ciudad de Kentucky, de clase media-baja. Elige pintar en un estilo que haga referencia a la pintura flamenca y al retrato de la sociedad del siglo XIX, de modo que nadie representado en sus pinturas sospecharía que estas pinturas eran sobre ellos. La tensión entre lo lejano y lo profundamente personal, entre la discreción y la confesión, entre recuerdos reales y artificiales es otro ejemplo del tema del equilibrio en su obra.

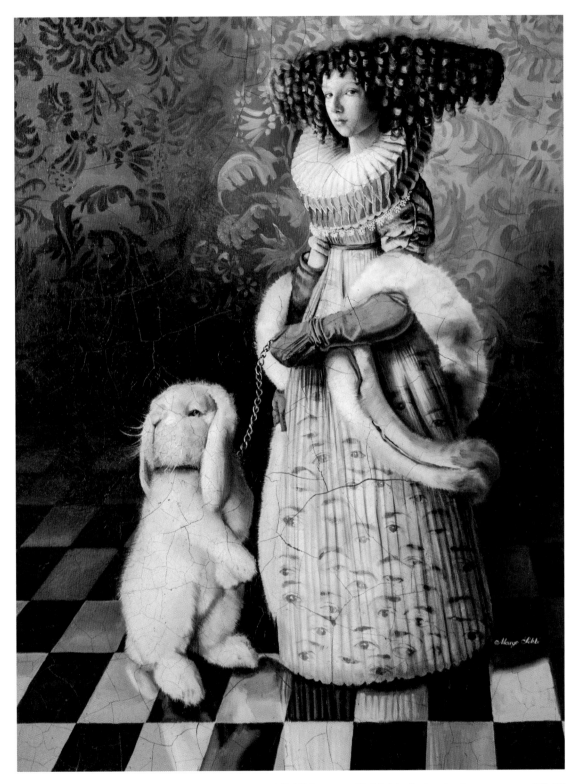

© **Margo Selski** Lord Butterfield Common III, oil and beeswax on canvas, 40"x30" // next page: Alice's Training Session, oil and beeswax on canvas, 30"x40"

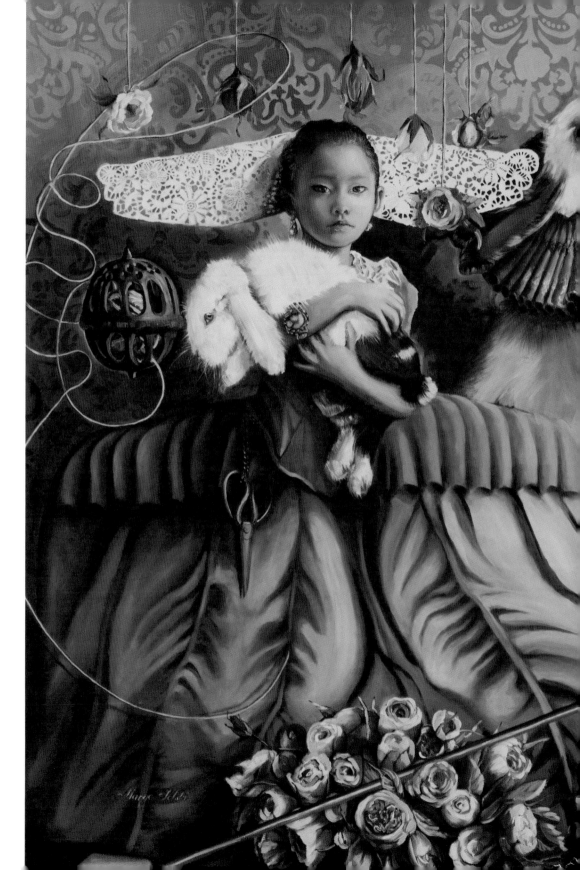

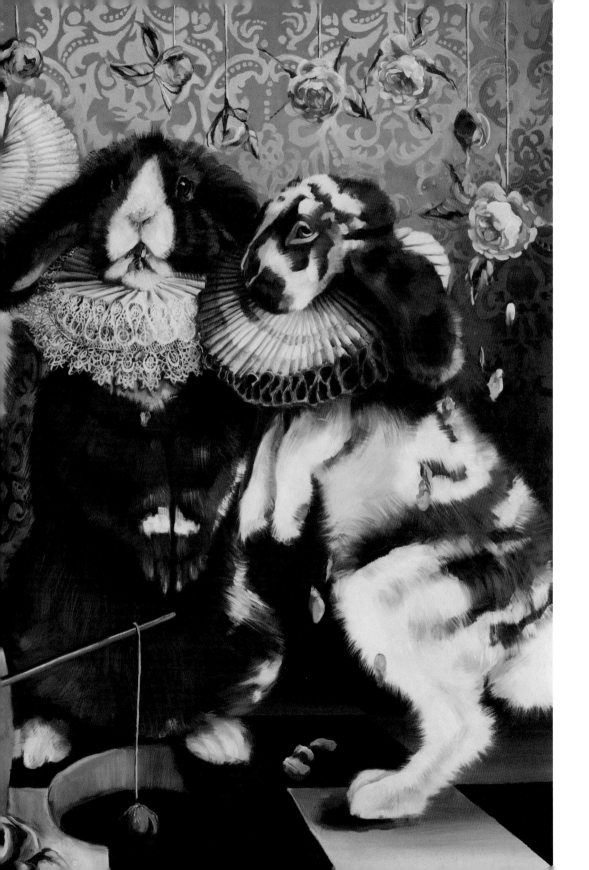

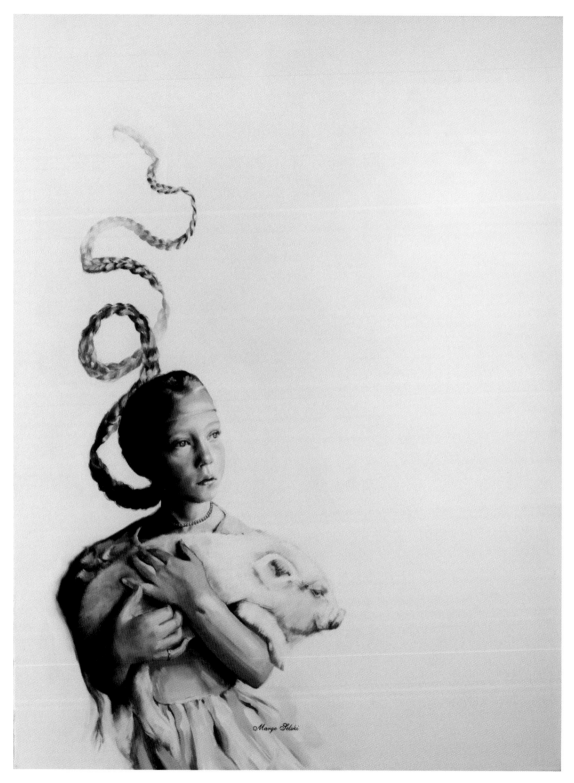

© **Margo Selski** Young Lady with Chester White, oil on canvas, 40" x 30"

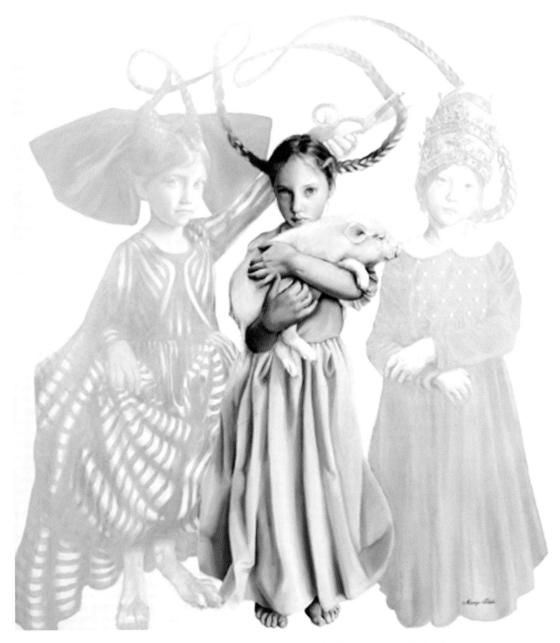

© **Margo Selski** The Three Tatis, oil on canvas, 60" x 40" // next page: Finding Alice, oil and beeswax on canvas, 30"x 40"

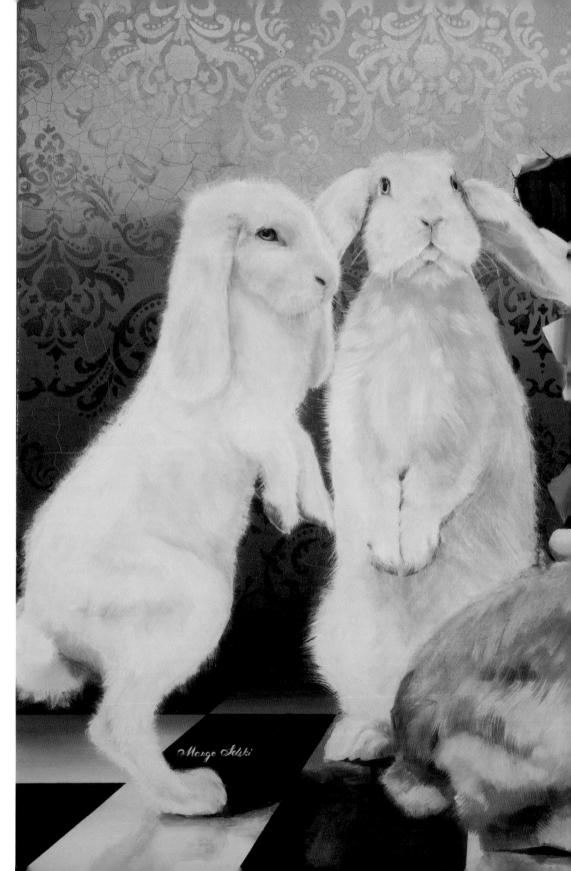

Margo Selski

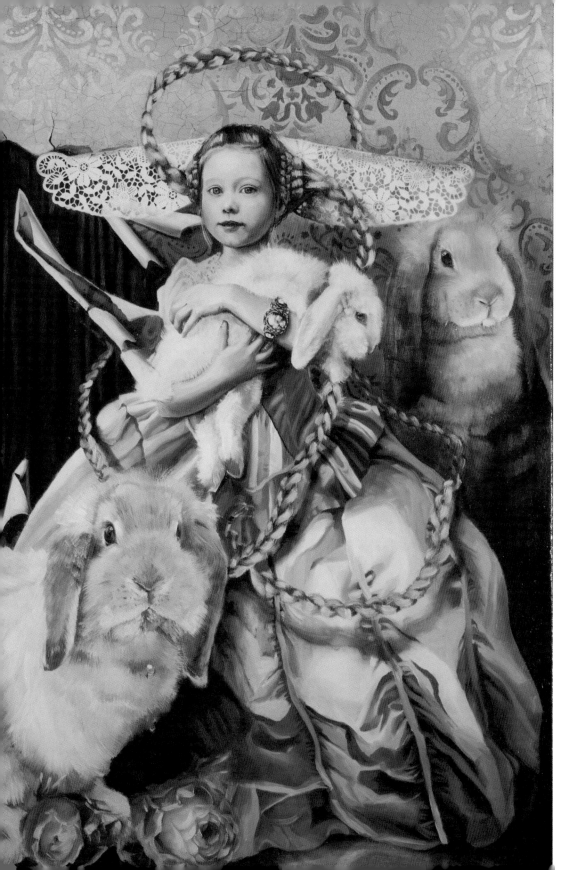

Kaori Minakami

gardenblue.info
twitter: @minakaming

·

"I JUST LOVE THE COSTUME AND SETTING OF ALICE!"

Kaori Minakami is a Japanese artist. She studied in North Park University in Chicago, majoring in art from 1995 to 1999. After graduation, she has worked in the computer graphic field, and started working as a freelance illustrator from 2001. She has created some artworks for books and magazines, and produced her own artwork book "Houseki-bako" (means "Jewel Box") in 2006.

Now she's living in Tokyo, working as an illustrator and a designer.

Kaori Minakami es una artista japonesa. Estudió en la Universidad North Park, en Chicago, especializándose en arte desde 1995 hasta 1999. Después de su graduación, empezó en el ámbito de los gráficos por ordenador y comenzó a trabajar como ilustradora freelance en 2001. Ha creado algunas ilustraciones para libros y revistas y ha sacado su propio libro de ilustraciones llamado "Houseki-bako" (que significa "Joyero") en 2006.

Ahora vive en Tokio, trabajando como ilustradora y diseñadora.

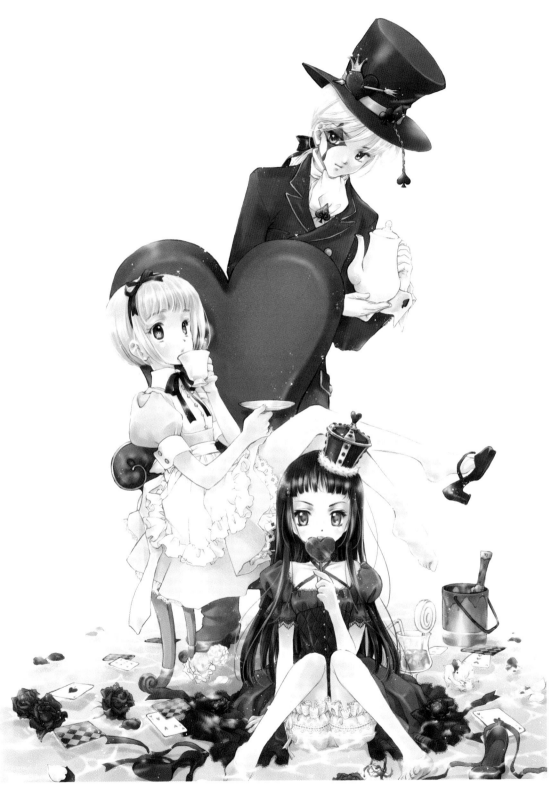

Carla Chaves

www.ribonita.com

•

"FILL THE WORLD WITH SMILES, ONE DOLL AT A TIME"

Carla has always enjoyed drawing, playing with paper and dolls. When she was a little girl, she made most of her toys, and that was the beginning of a great creative adventure.

She loves dolls very much. They are the main source of inspiration for her work. She's also inspired by Japanese Manga, big eyes, Fairy tales, the Victorian Era, Rococo, nature, ghosts, old classics of literature and her childhood memories. Carla's work is a mix of whimsical and cute (some say it can be somewhat creepy). Dolls with big eyes are her main subject. She has a passion for the ability the eyes have to express emotions. Eyes are the window to the soul, and she's a soul searcher. Through dolls, be it drawing, painting, creating paper dolls, sculpting, altering and photographing, she explores her creativity and vision and tries to unravel emotions. Most of the times, these dolls are presented together with tiny and round animal companions. She has a passion for nature and being in the wild. So, animals had to be favorite subjects as well. If you know Carla, you know about her obsession with foxes!

As a creative person and also as a collector, she says her biggest dream is to be able to create a line of original dolls for people to collect and enjoy. She wants to fill the world with smiles, one doll at a time.

Carla siempre ha disfrutado con el dibujo, jugando con papel y muñecas. Cuando era niña, se fabricaba la mayoría de sus juguetes y ese fue el comienzo de una gran aventura creativa.

Le encantan las muñecas. Son la fuente principal de inspiración para su obra. También está inspirada por el Manga japonés, los ojos grandes, los cuentos de hadas, la era victoriana, el Rococó, la naturaleza, los fantasmas, los viejos clásicos de la literatura y sus recuerdos de la infancia. La obra de Carla es una mezcla de lo fantasioso y lo hermoso (algunos dicen que puede resultar un poco espeluznante). Las muñecas con ojos grandes son su tema principal. Le apasiona la capacidad que tienen los ojos para expresar emociones. Los ojos son la ventana al alma y ella es una buscadora de almas. A través de las muñecas, ya sea dibujando, pintando, en papel, esculpiendo, transformando o fotografiando, explora su creatividad y visión e intenta desentrañar emociones. La mayoría de las veces, estas muñecas se presentan acompañadas de animales diminutos y redondos. Tiene pasión por la naturaleza y por el mundo salvaje. Por lo tanto, los animales son también uno de sus temas favoritos. Si conoces a Carla, ¡entonces conoces su obsesión por los zorros!.

Como persona creativa y también como coleccionista, afirma que su mayor sueño es poder crear una línea de muñecas originales para que la gente las coleccione y las disfrute. Quiere llenar el mundo de sonrisas, de muñeca en muñeca.

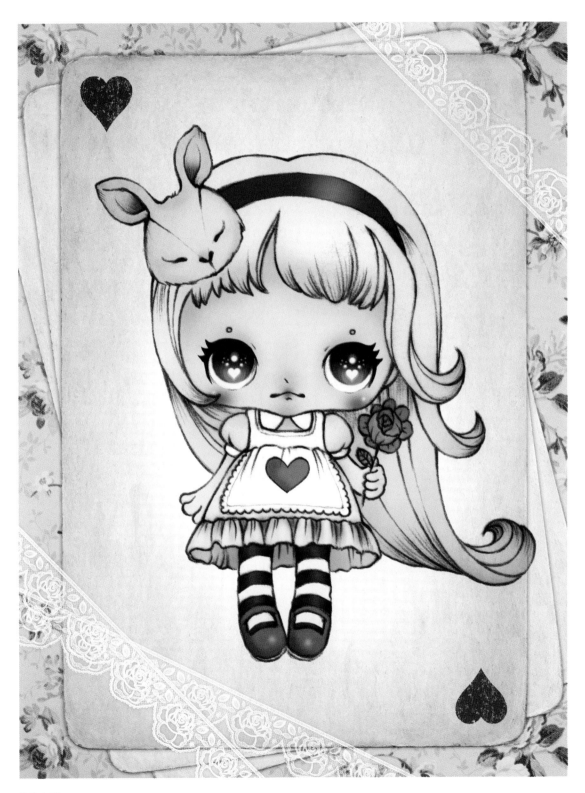

© Carla Chaves

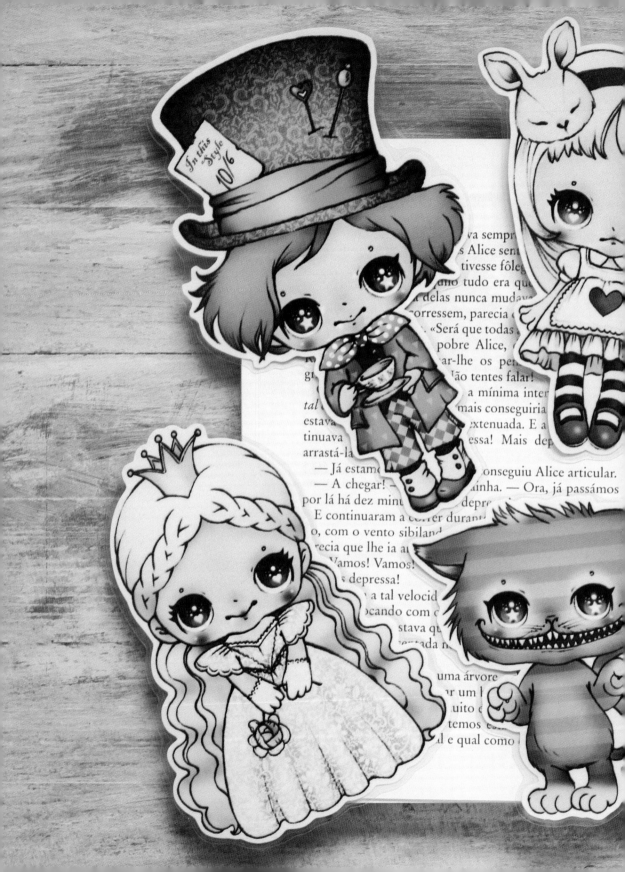

...va sempr...
...s Alice sent...
...tivesse fôleg...
...no tudo era q...
...delas nunca mudav...
...orressem, parecia ...
...«Será que todas ...
...pobre Alice, ...
...ar-lhe os pe...
...Não tentes falar!
...a mínima inter...
tal ...mais conseguiria ...
estava ...extenuada. E a ...
tinuava ...essa! Mais de...
arrastá-la...

— Já estam... ...onseguiu Alice articular.
— A chegar! — ...inha. — Ora, já passámos
por lá há dez minu... ...depr...
E continuaram a c...er duran...
o, com o vento sibiland...
...recia que lhe ia a...
...Vamos! Vamos!
...s depressa!
...a tal velocid...
...ocando com ...
...stava q...
...entada n...

...uma árvore
...or um l...
...uito e...
...temos e...
...l e qual como ...

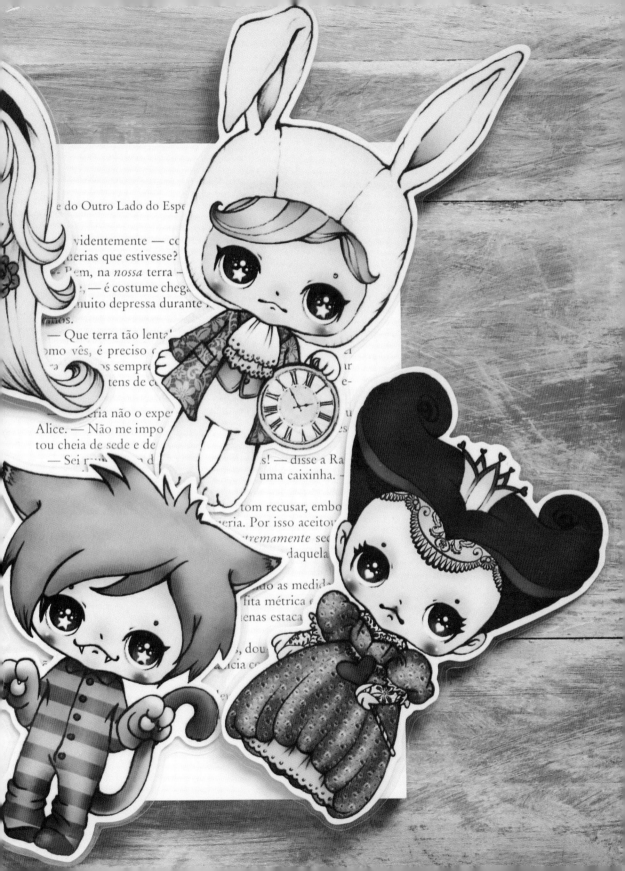

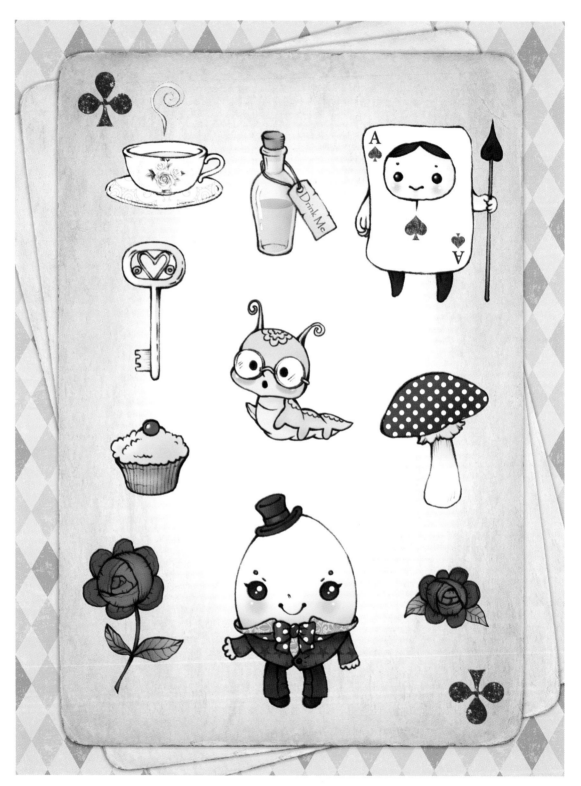

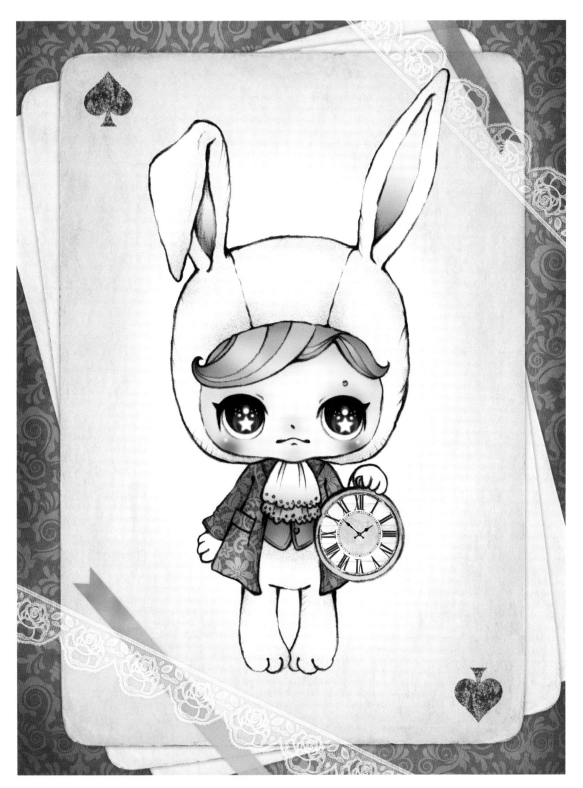

Courtney Brims

www.courtneybrims.com

·

"ALICE MADE THE IMPOSSIBLE SEEM ACHIEVABLE"

Courtney Brims is a Brisbane-based illustrator who creates intricate pencil drawings that are half daydream and half nightmare, drawing inspiration from her memories of growing up on 80's sci-fi and fantasy films, writing ghost stories and collecting dead insects. Courtney's work blends concepts of reality vs myth and the beauty and brutality of the natural world.

Courtney Brims es una ilustradora de Brisbane que crea dibujos muy complejos a lápiz, que son medio sueño y medio pesadilla, inspirándose en sus recuerdos al haber crecido con películas de ciencia ficción y fantasía de los años 80, escribiendo historias de fantasmas y coleccionando insectos muertos. La obra de Courtney combina conceptos de realidad vs el mito y la belleza y brutalidad del mundo natural.

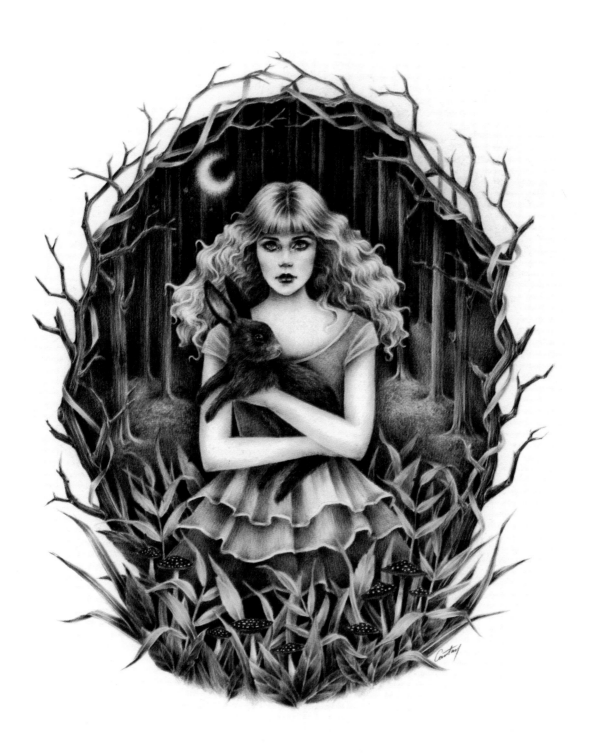

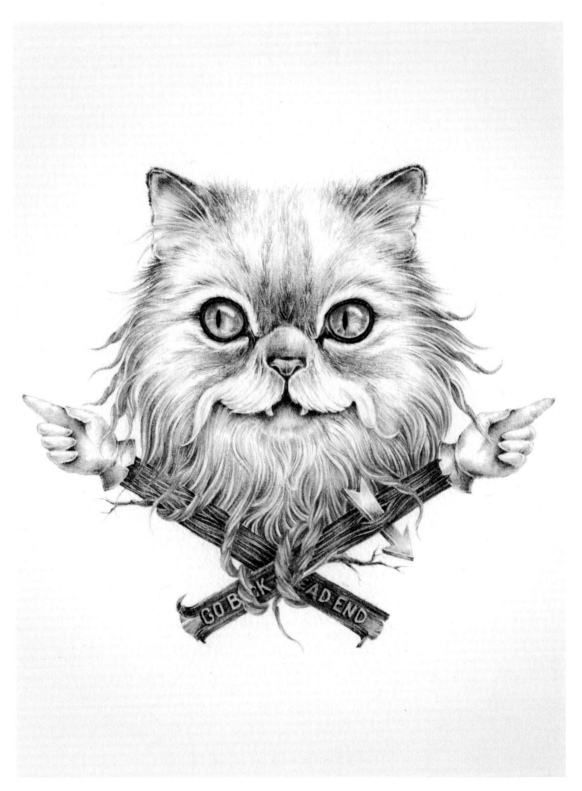

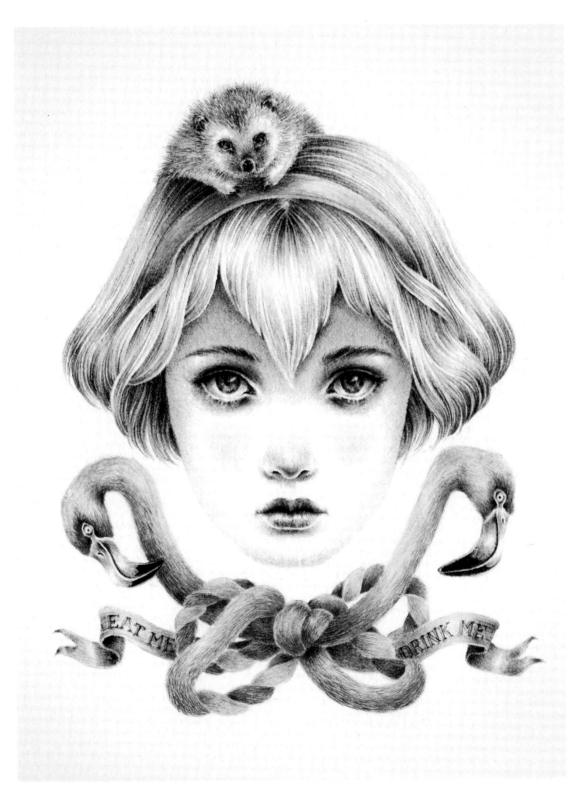

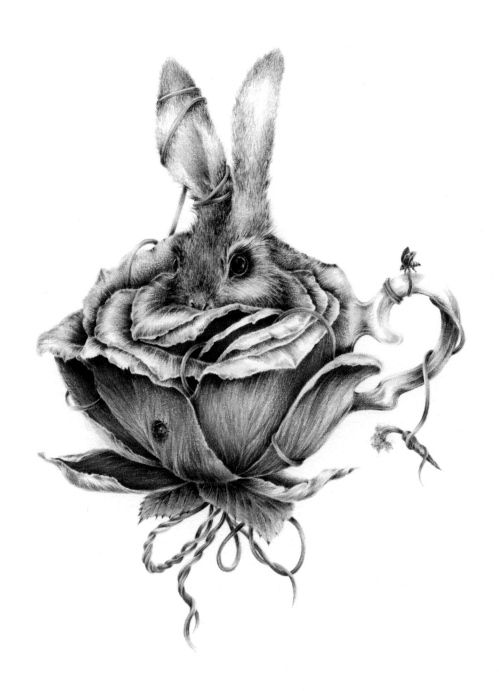

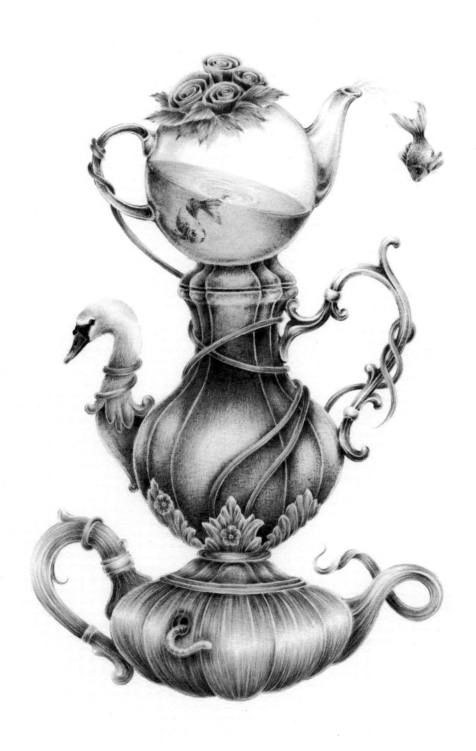

Pranckevičius Gediminas

www.gedomenas.com

•

"LIFE IS A RABBIT HOLE. YOU NEVER KNOW WHAT WILL HAPPEN"

Pranckevičius is a freelance creative illustrator, working and living in Vilnius, Lithuania. His work involves picture book illustration, music album cover illustration, character design, illustration for advertising and so on.

Pranckevičius es un ilustrador creativo freelance, que trabaja y vive en Vilna (Lituania). Su obra se compone de la ilustración de libros y de portadas de álbumes, la creación de personajes, el diseño publicitario y así sucesivamente.

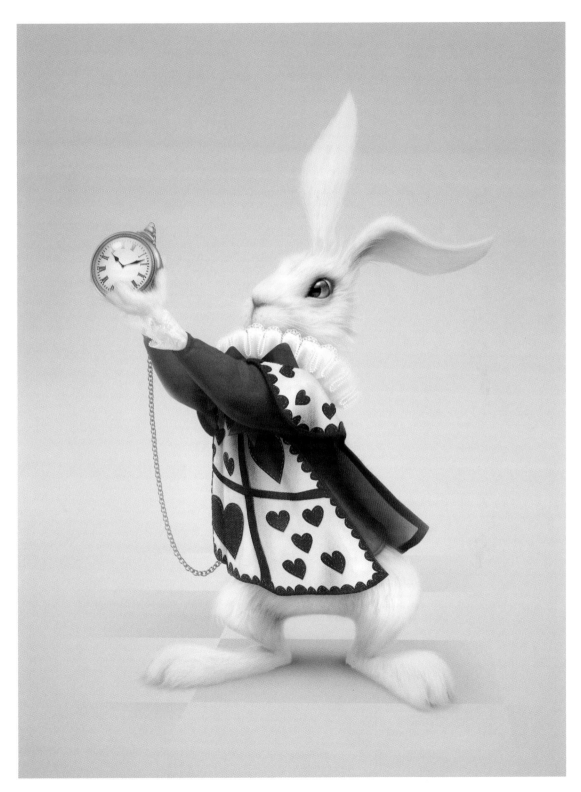

David Delamare

www.daviddelamare.com

•

"ILLUSTRATING *ALICE* IS LIKE AGREEING TO PLAY STANLEY KOWALSKI IN *A STREETCAR NAMED DESIRE*"

"The quintessential version has already been done. The best you can hope for is to provide the audience with a new lens, a personal one that in its subjectivity might give new entry into a familiar but complex landscape. I find Alice's experiences very resonant. I struggle daily to express ideas that are doomed to misinterpretation. Like Alice, I often find the world absurd and arbitrary. And as an artist, my deepest fear is that one day I'll find I can no longer fit through that elusive and tiny door that leads to Wonderland."

David Delamare was born in the UK but lived most of his life in the United States (in Portland, Oregon.) His paintings were purchased by museums. They also appeared on book and record covers, in television programs, and in feature films. Delamare was an author - two of his children's books were original stories, and one was his adaptation of *Cinderella*. He was also a musician and composer.

Alice was Delamare's eleventh fully illustrated book. As it was a very personal "labor of love," he asked his wife, Wendy Ice, to design, edit, and publish it. The final book, which she crowdfunded, included 96 full-color illustrations (reportedly a new record), a deeply researched text, and an innovative layout.

In September 2016, after eight years of work on the project, the couple finally approved the printed pages and cover. Delamare died unexpectedly two days later - the very morning that the book began binding. *Alice* was the first volume in a planned series of art books that will feature mermaids, fairies, nudes, and anthropomorphized animals by Delamare. The artwork for the entire collection is complete, and Wendy Ice is currently planning volume two.

"La versión por excelencia ya se ha hecho. Lo mejor que se puede esperar es ofrecer al público una nueva lente, que en su subjetividad podría dar un acceso nuevo a un paisaje familiar pero complejo. Veo las experiencias de Alicia muy resonantes. Lucho diariamente para expresar ideas que están condenadas a una mala interpretación. Como Alicia, a menudo encuentro el mundo absurdo y arbitrario. Y, como artista, mi miedo más profundo es descubrir un día que ya no puedo entrar en esa puerta elusiva y diminuta que conduce al País de las Maravillas."

David Delamare nació en Reino Unido pero vivió la mayor parte de su vida en Estados Unidos (en Portland, Oregón). Sus pinturas fueron compradas por museos. También aparecieron en portadas de libros y discos, en programas de televisión y en largometrajes. Delamare era escritor: dos de sus libros infantiles eran historias originales y una era su adaptación de *Cenicienta*. También fue músico y compositor.

Alice fue el undécimo libro totalmente ilustrado de Delamare. Como era un "trabajo de amor" muy personal, pidió a su esposa, Wendy Ice, que lo diseñara, editara y publicara. El libro final, el cual ella misma financió a través de crowdfunding, incluía 96 ilustraciones a todo color (supuestamente un nuevo récord), y un diseño innovador.

En septiembre de 2016, después de ocho años de trabajo en el proyecto, la pareja aprobó finalmente las páginas impresas y la cubierta. Delamare murió inesperadamente dos días más tarde, la misma mañana que el libro comenzaba a encuadernarse. Alicia fue el primer volumen de una serie planificada de libros de arte de Delamare en los que aparecían sirenas, hadas, desnudos y animales antropomorfizados. Las ilustraciones para toda la colección están completadas y Wendy Ice está actualmente planeando el segundo volumen.

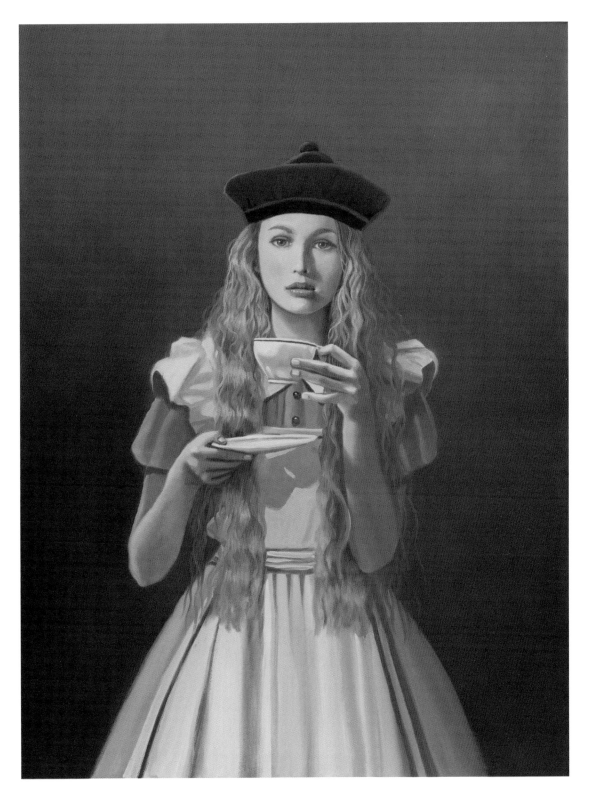

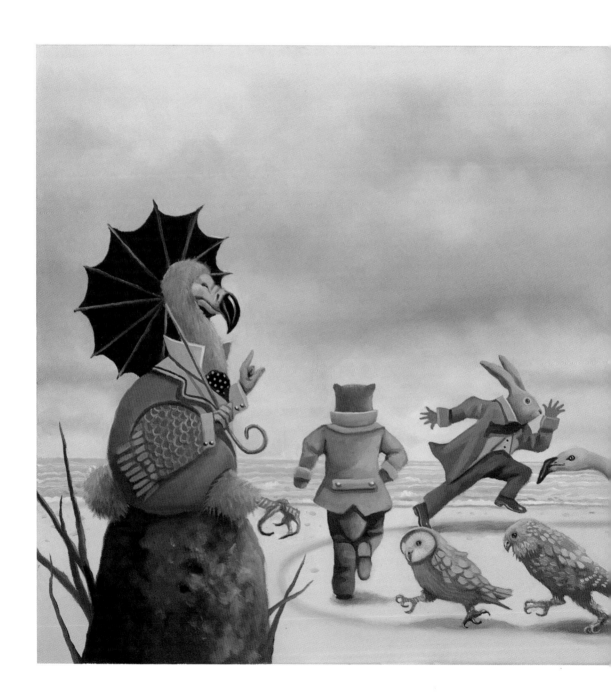

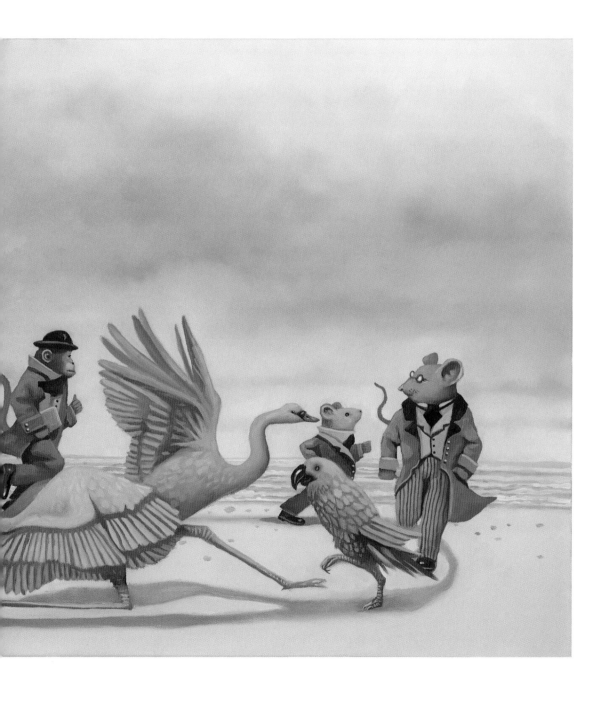

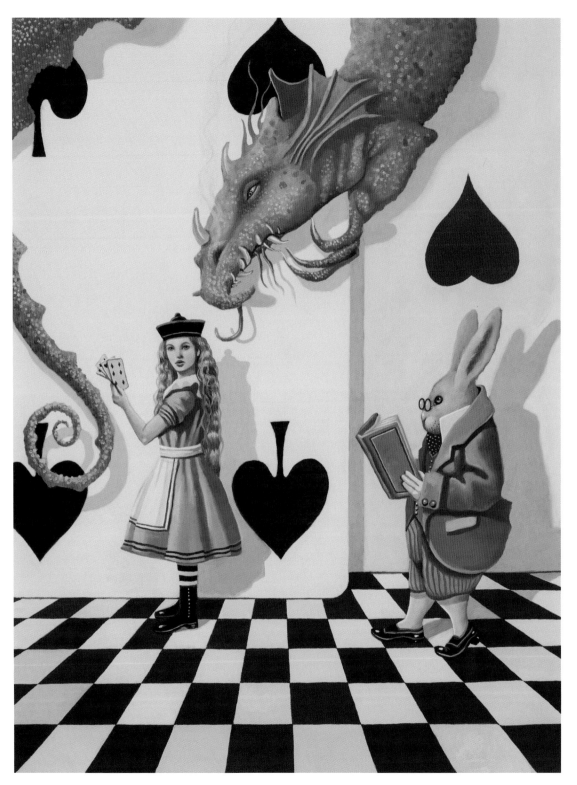

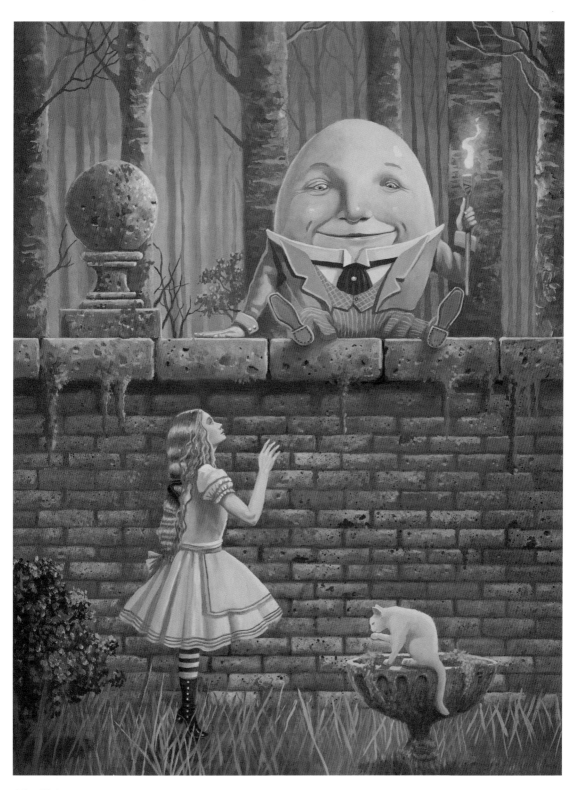

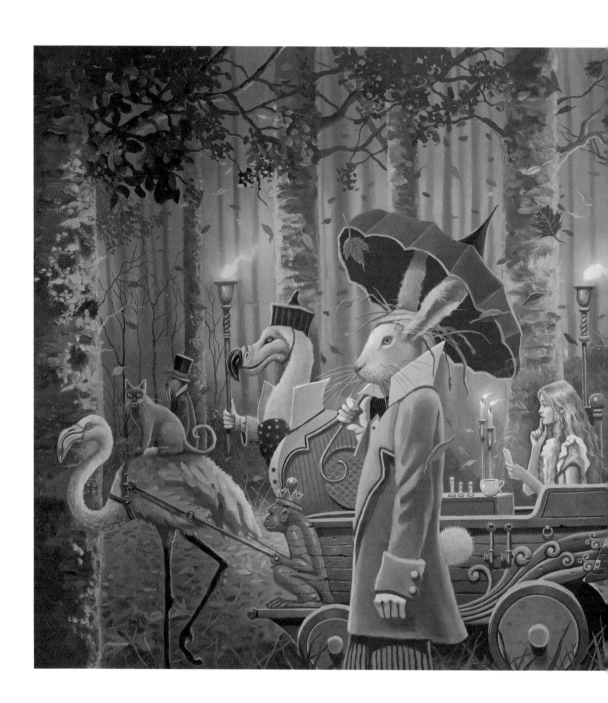

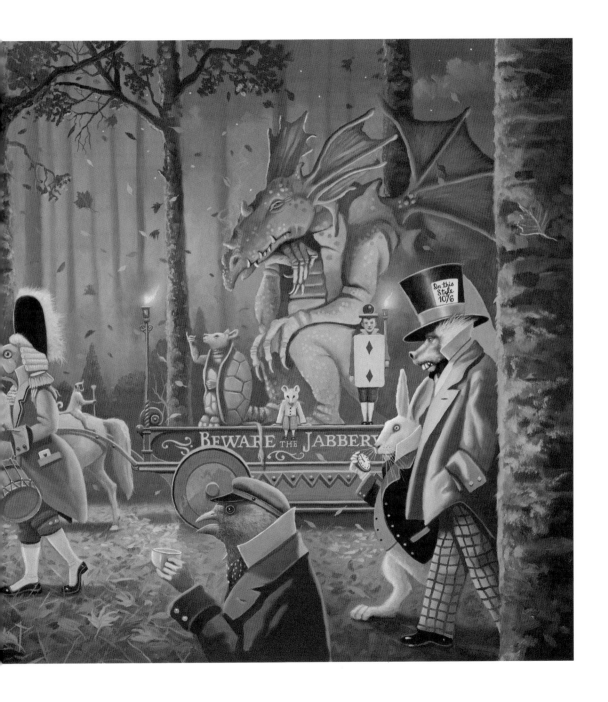

Takato Yamamoto

www.yamamototakato.com

•

"THE PUBESCENT ALICE IS ONE OF THOSE ELEMENTS THAT HAS BECOME AN AVATAR, TAKING ITS PLACE AS A PERMANENT PART OF MY WORLD OF EXPRESSION"

Takato Yamamoto was born in Akita prefecture Japan in 1960 and graduated from the painting department of the Tokyo Zokei University.

He experimented with the Ukiyo-e Pop style, he further refined and developed his Ukiyo-e Pop style to create his "Heisei Estheticism" style.

Takato's work has been seen in so many exhibitions and featured in many books. Member of the International Ukiyo-e Society.

Takato Yamamoto nació en la provincia de Akita, Japón en 1960 y se graduó en la facultad de pintura de la Universidad de Tokio Zokei.

Experimentó con el estilo pop Ukiyo-e, posteriormente lo perfeccionó y lo desarrolló hasta crear su propio estilo de "Estética Heisei".

La obra de Takato se ha visto en muchas exposiciones y aparece en muchos libros. Es miembro de la Sociedad Internacional Ukiyo-e.

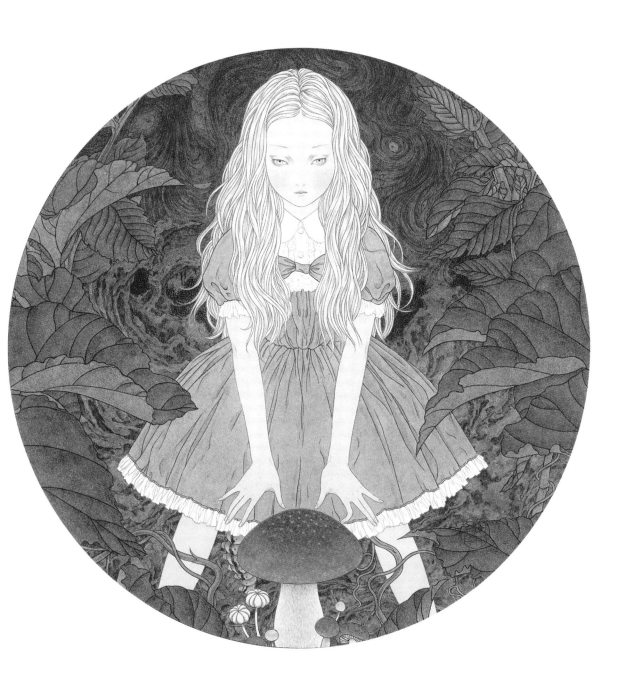

© Takato Yamamoto

Sr. Sleepless

srsleepless.com
@sr_sleepless

•

"*ALICE* IS THAT BOOK STOLEN FROM AN OLD LONDON HOTEL. SURREAL, CRAZY, STIMULATING... *ALICE* IS A CHILDREN'S BOOK FOR CHILDREN LIKE THEY USED TO BE"

Mr. Sleepless is the scribbled mask behind which hides the Málaga illustrator and designer Agu Méndez.

His work chock-full of small details where one stroke tells the story of another stroke. All his illustrations make recurrent references to traditional tattoos, the wonderful world of Walter Lantz, Egon Schiele, space, flies and the sea. Portraits - his favourite format - are plentiful since they can deform, through his private vision of the world, the people and characters he admires or loves.

Pencils, watercolours, vectors, patterns, textures, analog and digital... mixing, creating, dreaming. Anything goes for drawing someone's story.

Sr. Sleepless es la mascara tras la que se esconde el ilustrador y diseñador Agu Méndez.

Su obra está llena de pequeños detalles donde un trazo cuenta la historia de otro trazo. El tatuaje tradicional, el maravilloso mundo de Walter Lantz, Egon Schiele, el espacio, las moscas y el mar, aparecen de forma recurrente en todas sus ilustraciones, donde abundan los retratos (su formato favorito) ya que pueden deformar, a través de su particular visión del mundo, a las personas y personajes que admira o quiere.

Lápices, acuarelas, vectores, tramas, texturas, analógico y digital... Mezclar, crear, soñar. Todo vale para dibujar la historia de alguien.

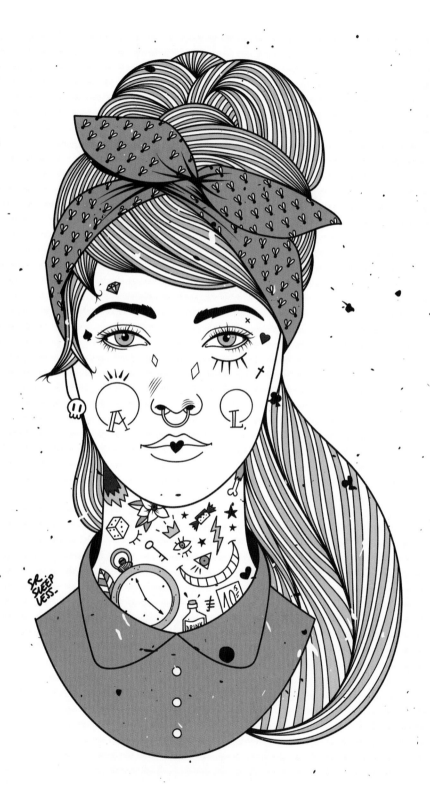

Kaori Ogawa

www.geocities.jp/curlysatelier

•

"TO DRAW ALICE MAKES ME HAPPY"

Kaori Ogawa was born in 1981 in Japan. She studied at Tokyo University of the Arts. Since then she draws mainly with pencil, she likes to draw animals, plants and girls. Among them, she has a lot of works on the theme "Alice".

Kaori Ogawa nació en 1981, en Japón. Estudió en la Universidad de Artes de Tokio. Desde entonces, dibuja principalmente con lápiz. Le apasiona dibujar animales, plantas y niñas. Entre todas sus obras, tiene muchos trabajos sobre el tema "Alicia".

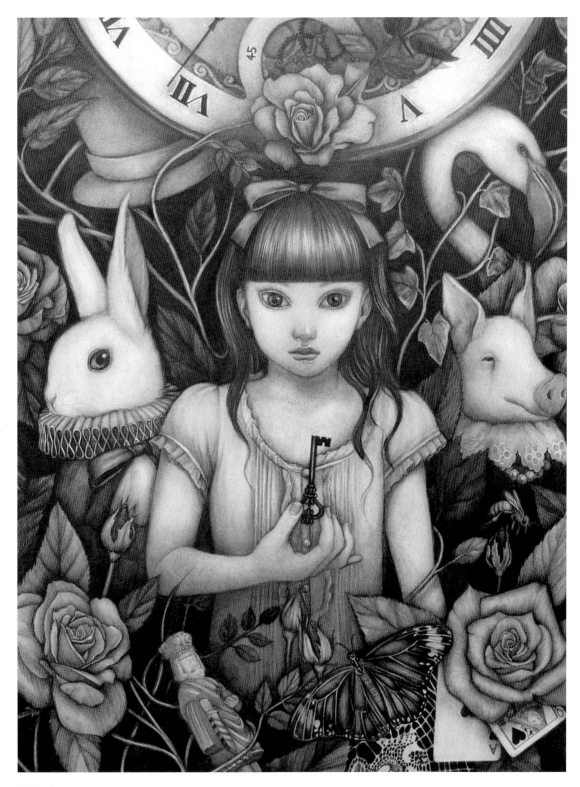

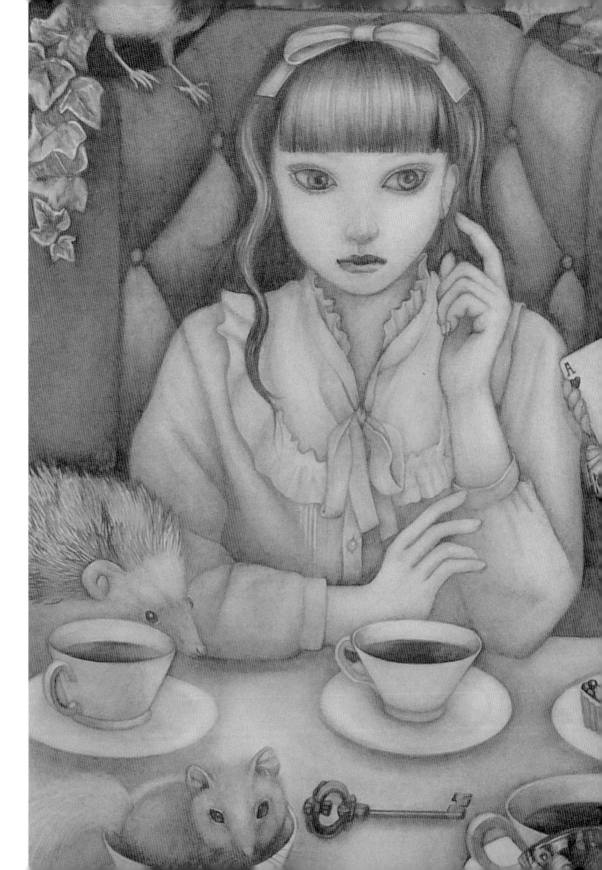

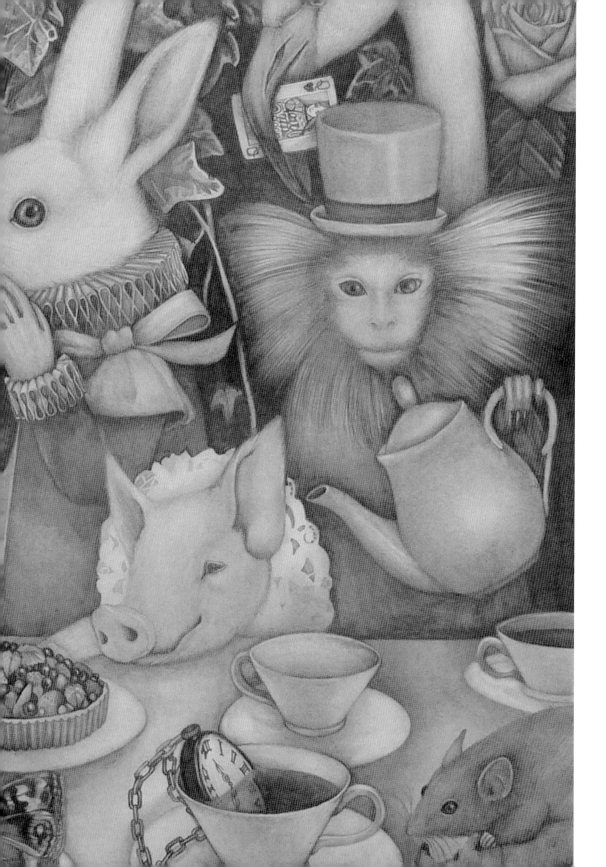

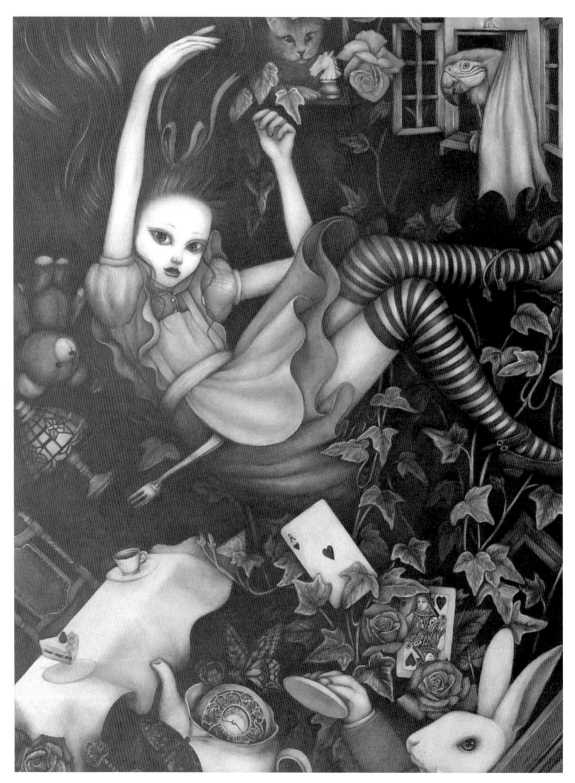

© Kaori Ogawa

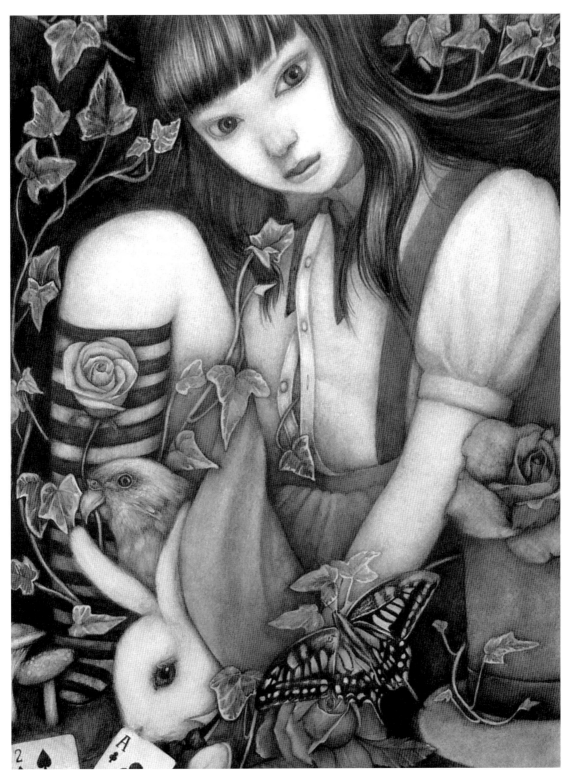

© Kaori Ogawa

Brandi Milne

www.brandimilne.com

•

"I LOVED THE DARK CONFUSION AND CHAOS PAIRED WITH SUCH BRILLIANT IMAGERY"

Brandi Milne is an American painter. Born and raised in Anaheim California in the late 1970's, Milne's surrounding world of classic cartoons, toys, candies, Disneyland and joyous family Holidays fascinated and deeply influenced her young imagination.

Self-taught and emotionally driven, Brandi's work speaks of love, loss, pain and heartbreak underneath a beautiful candy-coated surface. Using elements as language from her child's mind, Brandi creates a unique surreal world that is undeniably hers.

Brandi's work is celebrated and supported in fine art galleries and museums internationally and across the US, and has been featured in both written and online publications such as *Hi Fructose* & *Bizarre Magazine*. She published her first book *So Good For Little Bunnies* in 2008 and her second, *Frohlich*, in 2014, both with Baby Tattoo Books. Brandi has collaborated with many companies including Hurley, Billabong, Disney, Sugarpill Cosmetics and Acme Film Works for CVS Pharmacy.

Brandi Milne es una pintora estadounidense. Nacida y criada en Anaheim (California) a finales de 1970, su mundo lleno de dibujos animados, juguetes, caramelos, Disneyland y vacaciones de familia feliz le fascinaron e influyeron profundamente en su joven imaginación.

Autodidacta y motivada, la obra de Brandi habla del amor, la pérdida, el dolor y la angustia que subyace por debajo de una apariencia hermosa revestida de dulzura. Utilizando elementos como lenguaje de la mente de su niño, Brandi crea un mundo surrealista único.

La obra de Brandi se expone en galerías de arte y museos a nivel internacional y en los Estados Unidos, y ha sido presentada tanto en publicaciones escritas como en línea, tales como *Hi Fructose* y *Bizarre Magazine*. Publicó su primer libro *So Good For Little Bunnies* en 2008 y su segundo, *Frohlich*, en 2014, ambos con la editorial Baby Tattoo Books. Brandi ha colaborado con muchas empresas, incluyendo Hurley, Billabong, Disney, Sugarpill Cosmetics y Acme Film Works para CVS Pharmacy.

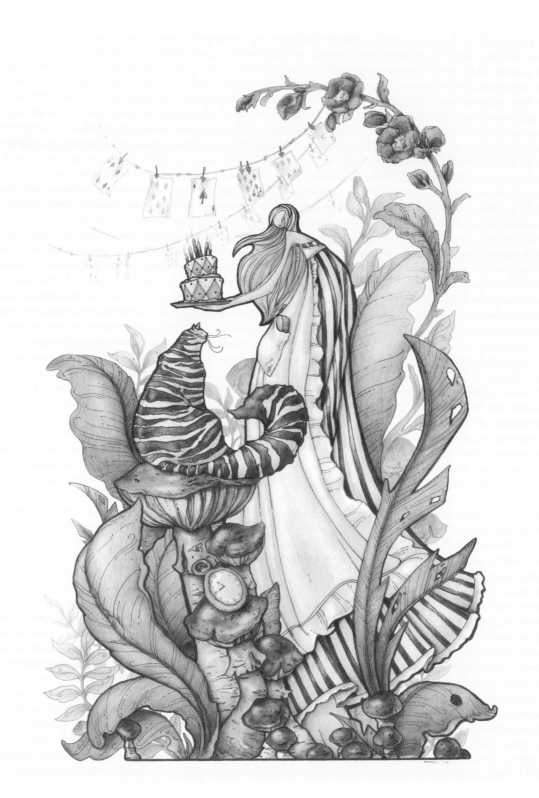

Nicole Claveloux

nicole.claveloux.free.fr
claveloux.curiosa.free.fr

•

"ALICE FOLLOWS ME AS MY OWN SHADOW"

Nicole Claveloux was born on 23 June, 1940 in Saint-Étienne (France) where she studied fine arts.

Since 1966, she has illustrated for magazines, mainly for Bayard-Presse, and for illustrated books such as *Harlin Quist* and *François Ruy-Vidal,* Dalla parte delle bambine et les Humanoïdes Associés. She works with Éditions du Lion and Ediciones del Monte de Piedad de Sevilla, Grasset, Gallimard, Nathan, Crapule Productions, Casterman, Hatier, Ipomée, Hachette, Albin Michel, Sourire qui Mord, le Seuil, D'Orbestier, le Rouergue and Être Éditions with Christian Bruel.

Nicole has always loved images, both drawing and admiring them: illustrated books, tarot cards, miniatures, posters, advertisements, religious images and erotic images, The Laughing Cow, BD, ex libris, etc.

She likes images full of details and figures, interior landscapes, metamorphoses, symbolic figures, caricatures, parodies, the staging of dreams, childhood memories, ghosts with legs, fun robots and playing with images.

For a complete bibliography, visit the European children's literature website: www.ricochet-jeunes.org/auteurs/bibliographie/614-nicole-claveloux

Nicole Claveloux nació el 23 de junio del 1940 en Saint-Étienne (Francia) y allí estudio bellas artes.

Desde 1966, ilustra para revistas, principalmente para Bayard-Presse, y para libros ilustrados como *Harlin Quist* y *François Ruy-Vidal,* para Dalla parte delle bambine et les Humanoïdes Associés, para Éditions du Lion y Ediciones del Monte de Piedad de Sevilla, para Grasset, Gallimard, Nathan, Crapule Productions, Casterman, Hatier, Ipomée, Hachette, Albin Michel, le Sourire qui Mord, le Seuil, D'Orbestier, le Rouergue…y Être Éditions con Christian Bruel.

A Nicole siempre le han gustado las imágenes, tanto dibujarlas como mirarlas: libros ilustrados, cartas del tarot, miniaturas, pósters, anuncios, imágenes religiosas e imágenes eróticas, la vaca que ríe, BD, ex libris…

Le gustan las imágenes llenas de detalles y de personjes, los paisajes interiores, las metamorfosis, las figuras simbólicas, las caricaturas, las parodias, la puesta en escena de los sueños, los recuerdos de infancia, los fantasmas con patas y los robots divertidos, todos los juegos de imágenes.

Para consultar una bibliografía completa, visitar el sitio del portal europeo sobre la literatura infantil: www.ricochet-jeunes.org/auteurs/bibliographic/614-nicole-claveloux

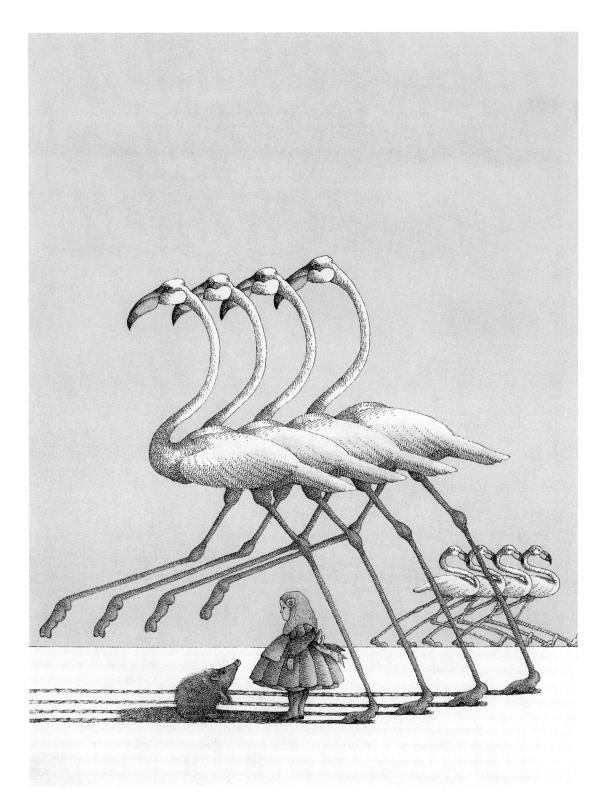

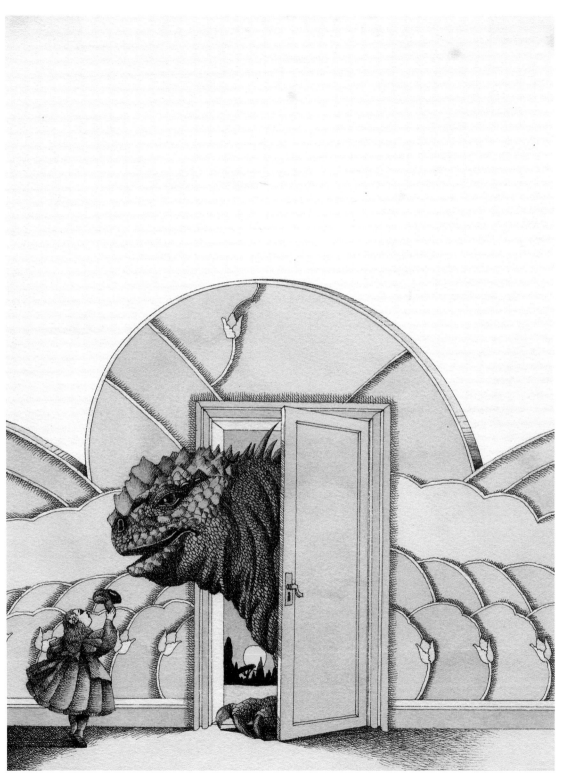

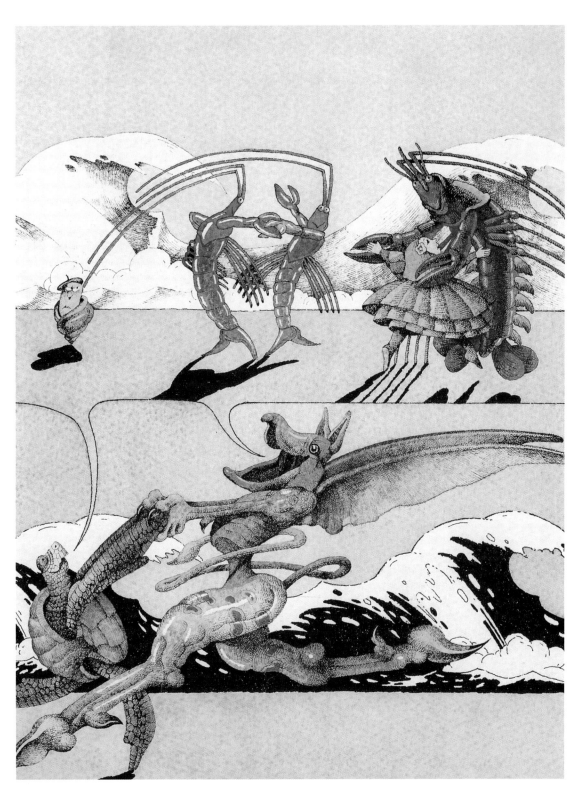

Luis Cornejo

www.luis-cornejo.com

•

"ALICE IS THE REFLECTION OF OUR PUREST EGO, FLUCTUATING BETWEEN THE DEPARTURE AND ARRIVAL OF WHAT WE CALL CIVILIZATION"

To create his work, Luis uses photos from magazines, Facebook and any other images he finds that correspond with the vision of the characters he wants to create. He creates hybrid characters for which that boundary disappears, currently indefinite, between the real and the imaginary, the real and the recreated. To paint these images, he uses two languages that are both familiar and dear to him: oil painting and its historical experience in Western art, and the provisions of comics and their narrative capacity. By combining these two languages, he attempts to create paintings with a certain emotional weight for viewers, representing situations that fluctuate between being dramatic and humorous.

Para sus obras, Luis utiliza fotos de revistas, de Facebook o cualquier imagen que encuentre y se corresponda con la visión de los personajes que quiere crear. Trata de crear personajes híbridos en los cuales desaparezca esa frontera, hoy difusa, entre lo real y lo imaginario, entre lo real y lo recreado. Para pintar estas imágenes utiliza dos lenguajes que le son familiares y queridos: la pintura al oleo con todo su bagaje histórico en el arte occidental y los insumos que proporciona el comic con su capacidad narrativa. Combinando estos dos lenguajes intenta producir cuadros con una determinada carga emotiva para el espectador, representar situaciones que oscilen entre lo dramático y lo jocoso.

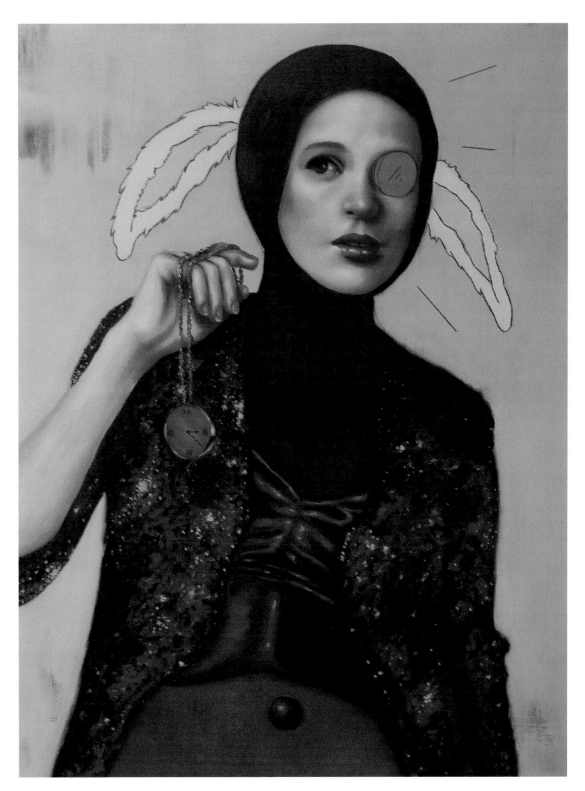

Tammy Mae Moon

www.moonspiralart.com

·

"ALICE IN WONDERLAND TO ME IS MORE THAN A FAIRY TALE, IT IS A TALE OF A SHAMANIC JOURNEY. SHE ENTERS THE UNDERWORLD THAT IS VERY STRANGE COMPARED TO OUR PHYSICAL WORLD, AND IS CHANGED BECAUSE OF IT"

Tammy Mae Moon is a Kentucky, USA based figurative painter. She explores themes of feminine strength and vulnerability and weaves this with shamanism, occult symbolism, and myth to portray various archetypes of women. Her work can be viewed in a myriad of public and private collections and has been displayed in galleries all over the US and Europe.

Tammy Mae Moon es una pintora figurativa residente en Kentucky (EE.UU). Explora temas que tratan sobre la fuerza femenina y la vulnerabilidad, y lo entrelaza con el chamanismo, el simbolismo oculto y los mitos, con el fin de retratar diferentes arquetipos de mujeres. Su obra puede verse en un gran número de colecciones públicas y privadas y ha sido expuesta en galerías por todo Estados Unidos y Europa.

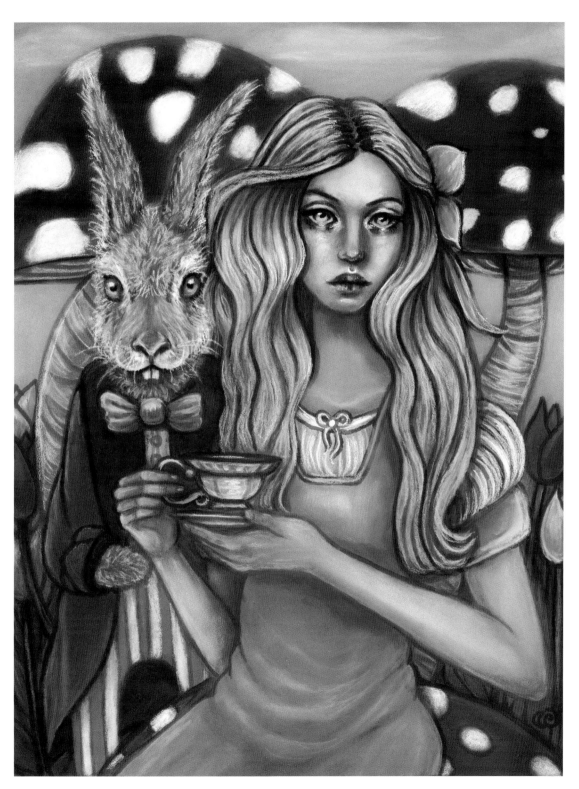

Lisa Ferguson

www.studioferguson.com

•

"WILDLY ADVENTUROUS AND EXTREMELY BRAVE"

Lisa Ferguson is a Canadian artist and illustrator who adores nature and loves the creativity in vintage storybooks. She paints everyday in her studio overlooking the forested rolling hills of Buffy Lake in South Frontenac, Ontario. The colours, patterns and designs of the local flora and fauna provide daily inspiration for her artwork.

Lisa Ferguson es una artista e ilustradora canadiense que adora la naturaleza y ama la creatividad de los cuentos vintage. Pinta todos los días en su estudio con vistas a las colinas boscosas de Buffy Lake en South Frontenac (Ontario). Los colores, los patrones y los diseños de flora y fauna locales proporcionan la inspiración diaria para sus ilustraciones.

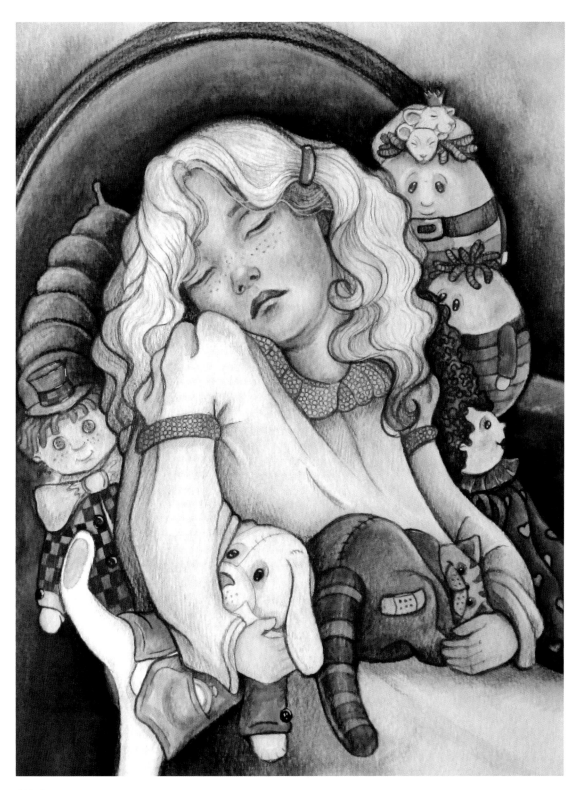

Miharu Yokota

www.art-licensing.com/miharu-yokota/

•

"I OVERLAP "ALICE" WITH A MEMORY OF MY CHILDHOOD, AND "ALICE" IS PLAYING EVEN TODAY IN A BLUE FOREST"

Miharu Yokota graduated from a Kyushu Industrial University art department in 1983. Miharu learned full-scale oil painting at the university and after graduation. She worked in the advertising agency and the print company. Now she is living in Tokyo. She became independent as a freelance illustrator in 1992. Also, Miharu won the Grand Prix in Le Nouvel Art. Miharu has and is exhibiting her artwork in Japan, Germany and Paris in France.

Miharu loves children's story such as *Alice, Grimm and Andersen* which she read when she was a child. Miharu Yokota has created many beautiful fairy and fantasy girl's artworks. Her elves, fairies and magical creatures are amazing too. They are all just absolutely beautiful.

Miharu Yokota se graduó por la facultad de arte de la Universidad Industrial de Kyushu en 1983. Aprendió a pintar al óleo a gran escala, tanto en la universidad como después de graduarse. Trabajó en una agencia de publicidad y en una imprenta. Ahora vive en Tokio. Se independizó como ilustradora freelance en 1992. Además, Miharu ganó el Grand Prix en Le Nouvel Art. En la actualidad, exhibe sus ilustraciones en Japón, Alemania y París (Francia).

Ama las historias de niños como *Alice, Grimm y Andersen*, las cuales leía cuando era una niña. Miharu Yokota ha creado muchas obras de fantasía. Sus elfos, hadas y criaturas mágicas son también increíbles. Todos son absolutamente hermosos.

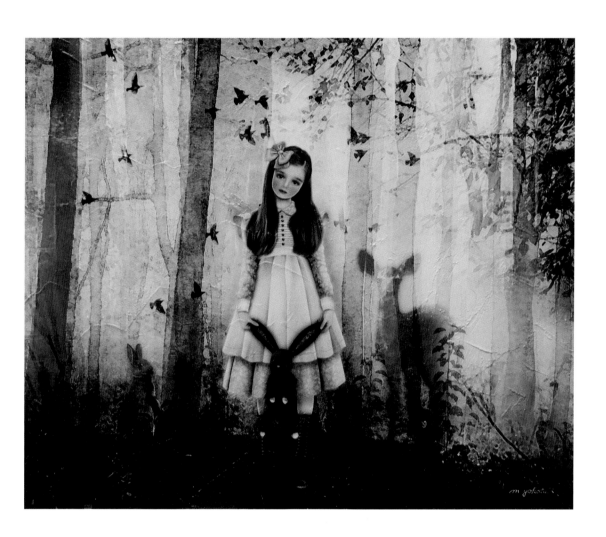